Layout

지은이 **송민정**은 미국 뉴욕 파슨즈 스쿨 오브 디자인에서 그래픽

디자인 전공으로 학사학위를 받았으며, 뉴욕 프랫 인스티튜트에서

석사 학위를 받았다. 사보 및 브로슈어 등 다수의 인쇄물을 디자인

하였으며 개인전과 단체전 등 활발한 작품활동을 통하여 새로운

디자인 정신을 끊임없이 펼쳐 나가고 있다. 현재 한양대학교

디자인대학 시각 디자인과 교수로 재직 중이다.

Layout 레이아웃의 모든 것

지은이	송민정
펴낸이	한광희
펴낸곳	(주)예경북스

초판 발행	2006년 3월 25일
6 쇄 발행	2013년 2월 1일

출판등록	2012년 8월 1일(제300-2012-146호)
주소	서울시 종로구 평창2길 3, 1층(평창동)
전화	02-396-3043
팩스	02-396-3044
전자우편	webmaster@yekyong.com
홈페이지	http://www.yekyong.com

ISBN 978-89-969297-4-1 03600
저자와 협의에 따라 인지는 생략합니다.

책값은 뒤표지에 있습니다.

Layout

송민정 지음

레 이 아 웃 의 모 든 것

예경

이 책은 레이아웃의 원리와 방법을 다룬 책이다. 레이아웃의 구성요소와 구성원리에 대해 알아봄으로써 레이아웃에 대한 개념을 갖고 실제 작업에서 이를 잘 응용하고 실현하는 데 도움을 주고자 하였다. 레이아웃은 효과적인 커뮤니케이션을 위한 목적을 갖고 한 지면에 레이아웃 구성요소들을 조화롭고 균형 있게 배치하는 작업이다. 성공적인 레이아웃을 위해서는 주목성, 가독성, 조형성, 창조성, 기억성이 충족되어야 한다.

그 동안 많은 출판사에서 편집디자인에 관련된 책들이 많이 간행되었으나 보다 실무적인 차원에서 레이아웃의 기본 개념을 다룬 책은 찾아보기 쉽지 않다. 이 책에서는 레이아웃이 무엇인가, 그리고 좋은 레이아웃이란 어떠해야 하는가, 어떤 점들을 염두에 두고 레이아웃을 해야 하는가를 가능한 한 알기 쉽고 일목요연하게 정리하려고 했다.

많은 편집 디자이너들이 자신들의 감각에 의존하여 이론적 바탕 없이 레이아웃을 하곤 한다. 하지만 그러다 보면 어느 순간 한계에 부딪치게 된다. 어떠한 점을 우선적으로 고려해야 하느냐, 무엇을 어느 크기로 어느 위치에 배치시키느냐 하는 문제에 봉착하게 되는 것이다. 디자인은 감각이 필요한 작업이기는 하지만 그럴수록 탄탄한 기본 원리의 이해가 필요한 작업이기도 하다. 기본이 튼튼할수록 다양한 응용이 가능하고 문제 해결 능력도 향상되기 때문이다.

이 책에서는 레이아웃 기본설명, 레이아웃 구성요소, 레이아웃 구성원리를 꼼꼼하게 설명하고 가능한 한 많은 예제들을 제시함으로써 기본을 확실히 다질 수 있도록 했다. 그리고 구체적인 실습을 통해 감각을 익힐 수 있도록 단계별로 실습방법과 실습효과를 제시하였다. 또한 한양대학교 시각디자인과 학생들의 실습물들을 예제로 보여주어 이해를 높이도록 하였다.

레이아웃은 모든 시각디자인 분야의 기본이라고 말할 수 있다. 레이아웃 작업에 통일감을 부여하고 질서를 도입하는 하나의 수단으로 그리드 시스템을 활용하는 방법과 그리드가 무시되어 자유롭게 지면을 구성하는 방법이 있다. 레이아웃을 하기에 앞서 기본 포맷을 결정하고 디자인 컨셉트에 맞춰 레이아웃 구성원리를 고려하며 구성요소들을 조화롭게 배치하여야 한다.

이 책은 10여 년 동안 강의를 하면서 준비했던 자료들을 토대로 디자이너들뿐만 아니라 레이아웃을 공부하고자 하는 일반인들도 실습과 많은 예제를 통해 쉽게 이해되도록 구성하였다. 레이아웃에 대해 습득하고자 하는 많은 분들에게 조금이나마 보탬이 될 수 있는 지침서가 되었으면 하는 바람이다. 책이 나오기까지 많은 힘이 되어주신 예경 출판사의 관계자분들께 진심으로 감사를 드린다. 또한 지속적인 격려와 관심을 아끼지 않은 많은 지인들, 그리고 제자들에게 진심으로 고마움을 표한다.

2006. 3 송민정

Layout

C O N T E N T S

01
+

레 이 아 웃 기 본 설 명

레이아웃이란 타이포그래피, 사진 및 일러스트레이션, 여백, 색상 등의 구성요소들을 제한된 지면 안에 배열하는 작업을 말한다. 구성요소들이 조화롭고 균형 있게 논리적으로 배열되었을 때 내용이 쉽고 정확하게 전달된다. 이럴 때 성공적으로 레이아웃이 이루어졌다고 말할 수 있다.

책 전체 디자인 컨셉트에 맞게 내용이 쉽고 정확하게 전달되어 효과적인 커뮤니케이션이 되도록 구성되어야 한다. 이럴 때 기준이 되어야 할 것이 모든 디자인의 기본조건이기도 한 주목성, 가독성, 조형성, 창조성, 기억성이다.

주목성 독자의 시선을 집중시켜 기사에 주목하도록 한다.
가독성 읽기 쉽고 이해하기 쉬우며, 중요한 것과 중요하지 않은 것을
　　　　한눈에 알 수 있도록 한다.
조형성 레이아웃 구성요소들의 변화를 통해 보기 좋고,
　　　　시각적으로 안정되고 흥미롭도록 한다.
창조성 기존의 레이아웃과 차별화되고, 단조롭지 않도록 새로운 시도를 통해
　　　　개성을 부여한다.
기억성 독자의 기억에 오래 남도록 한다.

레이아웃에서 위의 조건들을 충족하기 위해 도입된 하나의 방법이 그리드 시스템이다. 그리드 시스템은 구성요소들을 체계적으로 분할하고, 서로 융화시키고, 디자인 작업에 통일감을 부여할 수 있도록 질서를 도입하는 하나의 수단이라 할 수 있다. 따라서 레이아웃을 할 때, 공간을 어떻게 분할할 것인가, 지면을 어떻게 분할할 것인가, 어디에 위치시킬 것인가 등의 문제를 주관적이기보다 객관적으로 해결할 수 있는 방법이 될 수 있다.

그리드 시스템을 바탕으로 레이아웃하면 지면에서 시각적인 통일성을 이룰 수 있다. 그리드가 유지된 레이아웃에는 블록 그리드, 칼럼 그리드, 모듈 그리드가 포함된다. 블록 그리드는 하나의 칼럼, 칼럼 그리드는 여러 개의 칼럼을 기본으로 레이아웃하며, 모듈 그리드는 편집면을 가로와 세로로 분할한 한 면(모듈)을 이용하여 레이아웃하는 방법을 말한다.

레이아웃에는 이 그리드 시스템이 유지된 레이아웃과 달리 그리드가 무시된 레이아웃이 있다. 즉 그리드 시스템이라는 틀에 얽매이지 않고 자유롭게 지면을 구성하는 방법으로, 지면을 감각적으로 분할하고 레이아웃 구성요소들을 창조적으로 배치하는 방법이다. 구성요소들의 자유로운 변화가 지면에 흥미로운 개성과 생명력을 부여할 수 있으며, 지면을 경직되지 않고 동적으로 표현 가능케 하며, 창의적이고 새로운 감각의 레이아웃이 가능케 한다.

이 장에서는 그리드가 유지된 레이아웃과 그리드가 무시된 자유로운 레이아웃으로 구분하여 설명하며, 많은 예제를 통해 이해도를 높이도록 하였다.

그리드가 유지된 레이아웃

1

그렇다면 그리드란 무엇일까? 그리드는 지면에 존재하는 보이지 않는 골격을 말한다. 보이지 않는 이 골격이 지면에 흩어져 있는 레이아웃의 구성요소인 타이포그래피, 사진 및 일러스트레이션, 여백, 색상의 질서를 갖춰주고 서로 연결해 주는 밑바탕이 되는 것이다. 따라서 그리드는 레이아웃 구성요소들을 서로서로 융화시켜주며 디자인의 질서를 도입하는 하나의 수단이 될 수 있다. 그리드는 주로 지면을 가로, 세로로 분할하여 디자인에 응용하는 한 방법이다.

또한 그리드는 주관적이고 감각적으로 치우칠 수 있는 디자인에 과학적이고 객관적인 체계를 부여하는 효과적인 방법이 될 수 있다. 그럼으로써 레이아웃 구성요소들을 객관적이며 기능적인 기준에 따라 적절하게 디자인할 수 있는 것이다.

레이아웃에서 그리드를 사용하는 가장 근본적인 이유는 책 전체를 일관성 있고 효과적으로 표현하기 위해서이다. 또한 그리드가 책의 아이덴티티를 확립하고, 개성을 부여하고, 커뮤니케이션 효과를 상승시키고, 지면의 시각적 균형을 유지시키는 역할을 하기 때문이다.

✚ 그리드의 효과

정보를 조직화, 명백화한다.
객관성을 증가시킨다.
창조적이고 기술적인 생산과정을 합리화시킨다.
레이아웃 구성요소, 물질적 요소들을 통합한다.
문제를 짧은 시간과 적은 비용으로 해결한다.
문제를 과학적이고 합리적으로 해결한다.

그리드가 유지된 레이아웃은 블록 그리드, 칼럼 그리드, 모듈 그리드 이 세 가지로 구분할 수 있다.

블록 그리드: 하나의 칼럼을 기본으로 레이아웃하는 방법.
칼럼 그리드: 세로의 칼럼을 기본으로 레이아웃하는 방법.
모듈 그리드: 칼럼 그리드에 많은 수평 프로라인이 추가되어 분할된 모듈을 기본으로 레이아웃하는 방법.

그러나 그리드에 너무 얽매이다 보면 자칫 융통성 없는 편집물이 될 수 있음을 고려하며 적절히 사용되어야 한다. 그리드가 유지된 레이아웃을 통하여 레이아웃의 편리, 체계, 통일이 가능해진다. 그리드는 시대의 유행에 구애받지 않고 사용되며, 지면을 구속하는 틀이 아닌 디자인에 뼈대를 이루는 기본적인 도구이며 수단이다.

✚ 그리드의 구성요소

편집면 ｜ 책 크기에서 마진을 제외한 부분으로 본문 텍스트가 쓰여지는 지면을 말한다.

재단 맞춤표 ｜ 실제 책 크기로 재단하기 위한 표시를 말한다.

여유선 ｜ 인쇄의 한계선으로 레이아웃과 구성요소가 잘려 나갈 경우를 고려하여 여유선까지 구성요소 영역을 연장하여 설정해 준다. 일반적으로 여유선은 책 크기보다 3~5㎜ 정도 밖으로 정한다.

중앙맞춤표 ｜ 제판 및 인쇄를 위한 과정으로 인쇄할 필름의 핀을 맞추기 위한 표시를 말한다.

마진 ｜ 독자들에게 시각적인 휴식공간을 제공하며 책의 통일감을 부여한다. 본문 외의 부속적인 정보를 배치하는 영역으로 기능하기도 한다.

단(칼럼) ｜ 문자를 정렬한 세로 길이의 영역으로, 편집면을 세로로 분할한 면을 말한다. 2단과 4단, 3단과 6단 및 혼합 그리드로 다양하게 분할하여 레이아웃의 시각적인 규칙을 세울 수 있다.

단간 ｜ 단과 단 사이의 간격으로, 일반적으로 5-8㎜ 정도로 설정된다.

모듈 ｜ 편집면을 가로와 세로로 분할한 한 면의 단위를 말한다. 지면 전체에 모듈을 규칙적으로 나열하면 칼럼이나 행이 생긴다.

존 ｜ 복수의 모듈을 그룹화한 영역을 말한다.

프로라인 ｜ 지면을 상하로 분할하는 선이며 지면을 횡단하는 것처럼 시선을 이끄는 움직임을 갖는다. 또한 텍스트나 이미지의 개시점 혹은 종료점으로서의 기능을 가진다.

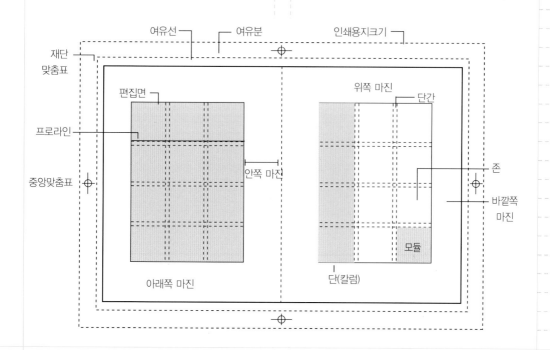

블록 그리드

블록 그리드는 하나의 칼럼을 기본으로 레이아웃하는 방법이다. 편집면을 둘러싼 위쪽, 아래쪽, 안쪽, 바깥쪽 여백을 마진이라 하는데, 마진과 하나의 칼럼으로 이루어진 것이 블록 그리드의 기본 구조가 되는 것이다. 따라서 블록 그리드에서는 칼럼의 크기와 이 마진의 넓이를 어느 정도로 결정하느냐에 따라 지면의 포맷이 결정된다. 마진을 얼마나 두고 지면의 어느 위치에 배치시키느냐가 중요하며, 마진을 효과적으로 활용하여 다양한 그리드 구조를 만들어 내는 것이 중요하다.

블록 그리드는 구조적으로 심플한 그리드이다. 이 그리드는 소설과 같은 많은 양의 연속적인 텍스트를 배치하는 데 적합하다. 마진이 좁은 빽빽한 텍스트만으로 이루어진 편집면은 독자에게 지루함과 답답함을 줄 수 있으므로 충분한 마진의 넓이가 중요하다. 일반적으로 넓은 마진이 시선을 끌기 쉽고 지면에 여유로운 안정감을 준다.

본문 타이포그래피의 크기, 자간, 행간에 의해 편집면의 명암이 결정되며 이렇게 결정된 편집면의 명암이 안쪽, 바깥쪽 마진의 여백과 시각적인 균형이 이루어져야 안정감을 느낄 수 있다. 지면의 시각적인 안정감을 주기 위해서 편집면과 마진의 비율을 적절히 결정하는 것과 적절한 위치에 배치시키는 것이 중요하며 그것은 디자이너의 몫이다.

블록 그리드는 자칫 평범하고 단순한 레이아웃이라는 생각이 들 수 있으나, 사실상 다양한 마진의 넓이에 변화를 주는 것만으로도 폭넓은 그리드 활용 가능성을 모색할 수 있다.

페이지 좌우 마진의 넓이가 동일하고 대칭인 경우(그림1)가 보편적으로 이용되고 있다. 하지만 마진의 넓이가 일정하지 않고 좌우 비대칭의 구조(그림2)도 많이 이용되고 있다. 마진 넓이의 변화로 흥미 있는 레이아웃이 가능한 것이다.

그림1. 좌우 페이지 마진의 넓이가 동일하고 대칭인 경우

그림2. 좌우 페이지 마진의 넓이가 다르고 비대칭인 경우

〈책 디자인〉, 디자이너 Anne Burdick, 1996
이미지는 사용하지 않고 타이포그래피의 변화만으로 지면이 레이아웃되었다. 블록 그리드를 기본 포맷으로
타이포그래피의 행간, 자간의 변화를 통해 시각적 재미를 부여하였다. 또한 본문 사이사이에 삽입된 다른 크기의
타이포그래피가 자칫 단순해질 수 있는 블록 그리드의 단점을 해결하는 방안으로 사용되었다.

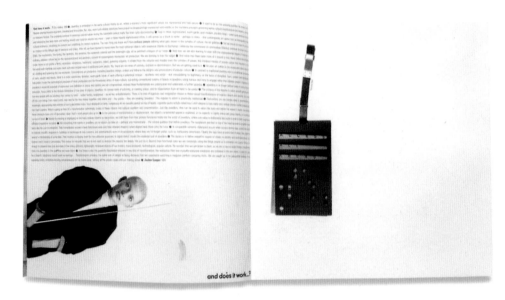

⟨Susan Cohn(Jeweller) 의 브로슈어⟩
안쪽, 바깥쪽, 위쪽 마진이 거의 없이 본문 텍스트를 왼쪽 페이지 윗부분에 배치했다. 행간(글줄과 글줄 사이의 공간)으로 인하여 본문 텍스트 박스의 명암이 정해지고, 이 회색 박스는 오른쪽 페이지의 흰 여백과 시각적 균형을 이루고 있다. 왼쪽 페이지의 이미지를 각도를 주어 사선으로 위치시켜 시선 집중을 유도하고 있다.

⟨Citigroup Private Bank 의 브로슈어⟩
안쪽, 바깥쪽, 위쪽, 아래쪽의 충분한 마진의 넓이로 시원한 지면을 레이아웃하였다. 그리고 왼쪽 페이지의 이미지 박스와 오른쪽 페이지의 텍스트 박스의 크기를 대략 같게 하고 대칭으로 위치시킴으로써 시각적으로 안정되도록 하였다. 큰 대문자를 사용하여 본문 텍스트의 시작 지점에 시선을 유도하고 가독성을 높였다.

블록 그리드를 바탕으로 레이아웃된 브로슈어이다. 왼쪽 페이지의 오른쪽 마진에 위치한 보조 설명에 해당되는 작은 텍스트 박스와 왼쪽 마진에 위치한 페이지 번호가 밋밋해 보일 수 있는 지면에 변화를 주는 요소로 사용되었다.

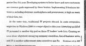

〈Information Week의 책 디자인〉, 2000
위의 네 레이아웃은 동일한 포맷을 바탕으로 디자인되었다. 오른쪽 페이지의 이미지가 왼쪽 페이지로
넘어옴으로써 이미지의 연장으로 인한 시원한 지면이 표현되어, 여백이 없는 답답함을 해소할 수 있는
수단으로 사용되었다. 변화가 없는 동일한 포맷의 네 개의 페이지는 통일감이 있어 보이나 자칫 지루하고
재미없는 레이아웃이 될 수도 있다.

Miles Coolidge

Safetyville is both a real place in California and a town embedded in our imagination. Miles Coolidge makes documentary photographs of the ordinary, the vernacular, and the familiar in American urban life. *Safetyville* is clearly a brand new town, but appears to have no inhabitants. The buildings, still pristine white or pastel-hued, shine and reflect the brilliant Californian light. Everything is quiet and comfortable there. Sedate, even. Anyone staying in this town would, surely, have a nice day.

Coolidge's iconography of the everyday, and *Safetyville*'s ordinariness are both uncannily close to our own world. But not quite. Coolidge is driven by a desire to make strange the familiar, and

make familiar the strange. Indeed, as he has observed, the town of *Safetyville* does indeed 'make the everyday strange'.

Every denomination of building, and all the activities of modern urban life are here. All, that is, except one: there are few visible signs of retail commerce. Yet the town is situated in one of the wealthiest states in the biggest economy in the world. And what is more, logic and proportion appear to be up for grabs. Inexplicably, trees loom over shrunken corporate façades. Each element of the city is seemingly animate, imbued with a life-force of its own: roadways threaten to engulf sidewalks, curbs push out onto perfectly manicured lawns. Streets, buildings, even roadsigns compete for territory, squeezing each other's breathing space. This urban

Safetyville: Schoolhouse,
Office Buildings, Storefronts
1994
C-type print
78 × 96 cm
ACME, Los Angeles, USA

Safetyville: Regional
Transit Restaurant
1994
C-type print
78 × 42 cm
ACME, Los Angeles, USA

52

jungle surges and swells, in spite of its missing inhabitants.

But, as the saying goes, it's a small world: *Safetyville* is in fact an exact one-third scale version of middle-class Middle America. Built in Sacramento, California, the town was created for the sole purpose of teaching schoolchildren how to cross roads. Coolidge comments that *Safetyville* is 'a theme park of the normal or everyday'. The rules of work and play are reversed and interchangable here. Yet *our* sense of reality is not depleted but heightened and intensified by Coolidge's images; *Safetyville* is not merely child's play.

Although a gigantic, absurd, and astonishing contemporary folly, the town is not just a surrogate for our own cityscape. On the contrary, *Safetyville* exposes the world around us as less solid, and less certain than any we might know from images. Possibly, on

reflection, our world is a more ingenuous, more captivating, and more crudely mechanical stage-set than that seen in Coolidge's work. If so, maybe *Safetyville* really is the ideal preparation for the bigger adult theme park outside. And just maybe, the cityscapes that we think we know are no less precarious, and our lives no more vicarious, than those played out in this beautiful, bizarre, deeply foreign, and deeply familiar town.

Alistair Robinson

53

Civil Engineering, 1997
fencing wire, aluminium
soft drink cans
dimensions variable
Oojiruze, Namibia

Escape Vehicle No. 9, 1996
helium balloon, chair, cable,
scissors
dimensions variable

Simon Faithfull

Simon Faithfull's work hovers on the boundary between sense and nonsense. Material from the world of the commonplace or everyday undergoes a process of puzzling modification as its meaning slips and twists. Throughout the work there emerges a sense of the proximity of the mundane to the absurd.

Escape Vehicle No. 5 is the latest in a series of works produced over the past two years. These works have evolved along a line of thought common to all of us: the desire to substitute one reality for another. The world over, there are very few who can claim to be totally content with their lot. The contradictions inherent in this predicament have presented themselves in other works by Faithfull. A computer programme has provided him with an exhaustive list of aliases of his name such as 'Linus Half-Motif', 'Tim Full-Fashion' and 'Naomi Flush-Flit'. He has presented these alter egos as a platoon of Plasticine people with passport photographs of himself for heads, but their hastily improvised disguises point to something harder to crack – the pathos and failure of trying to be all things to all men. A similar impossibility lies at the heart of each *Escape Vehicle*. The first consisted of a rocket chair, disintegrating in the process of lift-off. Others have included a matchstick chair tethered to a trio of dead flies and an angel contrived from a fold-up mackintosh. A parallel has emerged between these and other works which describe a return to earth and reality, perhaps most notable of which are photographs of a jet aircraft falling out of the sky, albeit a travel agent's model of one.

The physical purpose of *Escape Vehicle No. 5* is in contradiction to its physical circumstance – a quixotic blend of utopian, impoverished and improvised means. The balloon is a perfect means of escape, yet it cannot sustain a passenger in flight. How exactly do you sit in the chair prepared for release and simultaneously stand on the ground and cut the cable holding the balloon in place? Where would you go to? Whilst the work begs these questions, its makeshift and yet poised fixity presents them as unanswerables. This leaves us with an object that invites us to balance our equations, both those about the personal and those about the nature of art practice.

Anders Pleass

54
55

⟨The Campaign Against Living Miserably exhibition의 카탈로그⟩,
디자이너 Peter Willberg, 1998
위 그림은 왼쪽과 오른쪽 페이지가 대칭구도이다. 양쪽 페이지의 안쪽 마진을 넓게 하여
지면의 중앙에 여백을 남기고, 본문 텍스트를 양쪽 페이지의 바깥쪽에 배치했다.

아래 그림은 이미지의 사각박스와 텍스트의 사각박스의 크기를 같게 하고 대칭으로 배치함으로써
정리된 페이지 구성을 하였다. 본문 텍스트의 오른쪽 흘림을 통해 대칭으로 인한 딱딱한 느낌이 해소되었다.

SKIN BIOLOGY CENTER · PFLEGE FÜR DIE HAUT

Gerade in den letzten Jahren hat die dermatologische Forschung neue, umfassende Erkenntnisse über die Haut des Menschen in ihrer faszinierenden Vielfalt und großen Individualität gewonnen. Dies erweitert die Möglichkeiten zur Behandlung, Gesunderhaltung und Vitalisierung unseres größten Organs. Gezielte Hautpflege, konsequenter Hautschutz, Prävention von Hautschäden sowie die Verbesserung des Hautzustandes aus ästhetisch-dermatologischer Sicht bilden die Kernkompetenz des SBC.

Das Institut wurde 1999 auf Initiative des Hamburger Dermatologen Prof. Dr. Volker Steinkraus im denkmalgeschützten Bau der ehemaligen Alten Oberpostdirektion am Stephansplatz gegründet. In hellen, puristisch gestalteten Räumen arbeiten erfahrene Kosmetikerinnen gemeinsam mit beratenden Dermatologen an der Verwirklichung eines Rundum-Verwöhn- und Pflegeprogramms für Haut, Körper und Geist.

Zum Spektrum der Behandlungen gehören neben kosmetischen Intensivbehandlungen für Gesicht und Körper moderne Methoden zur Verjüngung und Glättung der Haut.

Pures Wohlbefinden und eine gepflegte und tiefengereinigte Haut sind das Resultat jeder Behandlung im Skin Biology Center.

PERMANENT BEAUTY · CONTURE MAKE-UP

Durch die schonungsvolle Methode des Conture Make up, auch Permanent Make-up genannt, ist es möglich, feinste Farbpigmente in die Haut zu implantieren. Ob Augenbrauen, Lidstriche oder Lippenkonturen das Arbeiten mit einer hauchfeinen Akupunkturnadel garantiert millimetergenaues Pigmentieren für ein natürliches und schönes Basis-Make-up. Auch verletzungs- oder krankheitsbedingte Haut- und Haarprobleme können durch diese Methode permanent abgedeckt werden.

IDAS · INTERDISZIPLINÄRE ANTI-AGING SPRECHSTUNDE

Nach einer von Professor Steinkraus eigens entwickelten Systematik werden in der IDAS moderne Techniken des sogenannten Anti-Aging zur Vitalisierung des gesamten Organismus aufgezeigt, kritisch betrachtet und bedarfsgerecht angewendet. Dabei steht nicht nur die Haut im Vordergrund, sondern das Erkennen von vermeidbaren Risikofaktoren für eine vorzeitige Alterung des Organismus und Erkrankungen aller Art. Die wichtigsten Prämissen der IDAS sind "Safety First", das unbedingte Festhalten an der eigenen Authentizität sowie eine kritische Haltung gegenüber nicht Evidenz-basierten Methoden.

〈Skin Biology Center(Hamburg)의 브로슈어〉, 디자이너 Marius Fahrner
안쪽, 바깥쪽 마진의 넓이가 같은 양끝 맞추기 블록 그리드이다.
페이지 전체를 가로지르는 본문의 글줄 길이가 길어 읽기 불편함이 다소 있으나,
행간(글줄사이)을 넉넉히 두어 이런 단점을 보완하였다.
본문 텍스트는 왼쪽 페이지에, 이미지는 오른쪽 페이지에 배치해 정리되고 깔끔해 보인다.
오른쪽 페이지의 이미지 사방에 마진을 두어 이미지 안쪽으로 시선을 유도했다.

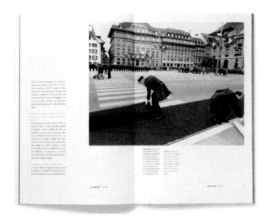

⟨Schweizerisches Bundesarchiv의 카탈로그⟩, 2002

블록 그리드를 기본으로 하되 페이지마다 마진의 넓이를 각각 다르게 하여 페이지마다 변화를 주었다. 충분한 안쪽 마진의 흰 여백은 독자에게 지면에서 쉴 수 있는 공간을 제공하고 있다. 좌측 디자인에는 가로 이미지 박스를 사용하였으며 우측 디자인에는 세로 이미지 박스를 사용하여 페이지의 다양한 변화를 시도하였다.

⟨잡지 Spur I⟩, 디자이너 Josephine Kreuz, Meike Hoffmann

타이포그래피의 크기, 행간, 자간에 의해 본문 텍스트 박스의 명암이 결정되는 것을 보여주는 예이다. 본문 텍스트 박스와 페이지 윗부분에 위치한 세 개의 이미지와 여백의 크기에 대한 비중이 적절하게 디자인되었다. 같은 크기의 본문 텍스트 박스를 양쪽 페이지 바깥쪽 아래에 배치해 시각적 안정감을 주었다.

칼럼 그리드

칼럼 그리드는 여러 개의 세로 칼럼(단)을 바탕으로 레이아웃하는 방법이다. 단의 분할수에 따라 2단과 4단 그리드, 3단과 6단 그리드, 혼합 그리드 등으로 구분할 수 있다. 칼럼 그리드의 프로라인은 지면을 상하로 분할하는 선이다. 이것은 지면의 텍스트나 이미지의 개시점 혹은 종료점으로서의 기능을 가지며, 지면을 횡단하는 것처럼 시선을 이끄는 움직임을 갖는다. 또한 텍스트나 이미지의 위치를 결정할 때 유용하게 활용된다(그림 1).

칼럼 그리드도 블록 그리드와 동일하게 위쪽, 아래쪽, 안쪽, 바깥쪽 마진의 넓이 변화를 주어 다양한 레이아웃을 의도할 수 있다.

단의 분할수는 기획의도에 따라 자유롭게 정할 수 있으며 기본 그리드를 바탕으로 변형하기도 한다.

2단 그리드를 4단 그리드로 변형하기도 하고, 3단 그리드를 6단 그리드로 변형할 수도 있다. 하나의 페이지에 단의 분할수를 다양하게 하는 혼합 그리드도 사용된다. 책의 섹션별 구분에 따라 하나 이상의 그리드를 사용하여 다양성을 보여주어 독자들의 흥미를 유도하는 방법으로 사용되기도 한다.

영문의 경우는 4단 이상의 칼럼 그리드를 사용하는 경우도 많으나, 국문의 경우는 대체로 4단 이하의 칼럼 그리드를 사용한다. 단의 수가 많으면 한 칼럼의 글줄(글의 길이)이 짧아서 글을 읽는 데 어려움이 있으므로 주로 2단이나 3단 칼럼 그리드가 사용된다.

몇 단의 그리드를 선택하느냐에 따라 책의 전체 이미지가 결정된다. 책의 디자인 컨셉트에 맞는 가장 적절한 단의 수를 결정하여 책의 스타일과 개성을 개발해야 한다. 하나의 책을 만들기 위해서 한 권의 책에 한 가지의 그리드를 사용하면 통일감을 줄 수도 있지만 자칫 재미없고 지루한 책이 될 수 있다.

하나의 기본 그리드를 바탕으로 한 단의 폭을 2단, 3단 등으로 확장하기도 하고 단 길이의 변화를 주어 지면에 변화를 줌으로써 생명력과 생기를 불어넣어 줄 수 있으며 움직임과 살아 숨쉬는 지면으로 표현 가능토록 한다.

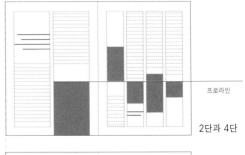

프로라인

2단과 4단

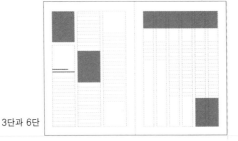

3단과 6단

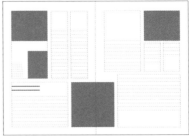

혼합

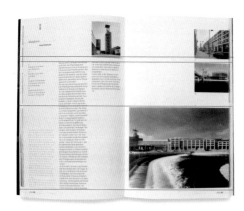

〈Springer의 책 디자인〉, 1997
지면을 상하로 분할하는 선을 프로라인이라 한다. 지면을
횡단하는 것처럼 시선을 이끄는 움직임을 갖게 하여 왼쪽과
오른쪽 페이지를 연결시켜 줌으로써 전체 지면을 시각적으로
정리해주며 지면에 통일감을 준다.(그림 1)

〈Winterthur Museum의 카탈로그〉
안쪽과 바깥쪽 마진을 다르게 한 2단 그리드이다. 이미지
아랫선과 다른 쪽 페이지의 이미지 윗선이나 본문 아랫선을
맞추어 왼쪽과 오른쪽 페이지를 연결했다. 프로라인을 바탕으로
레이아웃함으로써 지면이 정리되며, 체계적이고 객관적으로
레이아웃할 수 있다.

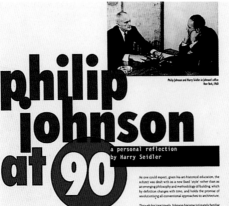

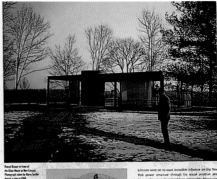

philip johnson at 90

a personal reflection
by Harry Seidler

〈잡지 Monment〉, 디자이너 Ingo Vass
2단 칼럼 그리드를 바탕으로 레이아웃되었다.
안쪽과 바깥쪽 마진의 넓이에 차이를 두어 빽빽해
보이는 지면의 답답함을 해소시켰다.

왼쪽 〈잡지 Wiener〉, 1983
오른쪽 〈잡지 The Face〉, 1983
안쪽, 바깥쪽 마진을 동일하게 한 4단 칼럼 그리드
레이아웃이다. 일부 페이지에서는 2단 칼럼 그리드를
채택했으며, 단의 일부를 여백으로 남겼다. 1단 폭이나 2단
폭의 이미지를 사용하고 4단 폭의 큰 이미지를 사용하여
기본 그리드는 유지하면서 이미지 크기에 변화를 주었다.

〈브로슈어 디자인〉
2단 칼럼 그리드를 바탕으로 레이아웃
되었다. 본문 텍스트를 오른쪽
흘림으로 하여, 양끝 맞추기에서
나타나는 너무 정형화된 레이아웃에서
벗어나도록 디자인되었다. 이미지를
양쪽 페이지 안쪽에 마진을 넉넉히
두고 그 중앙에 배치했다.

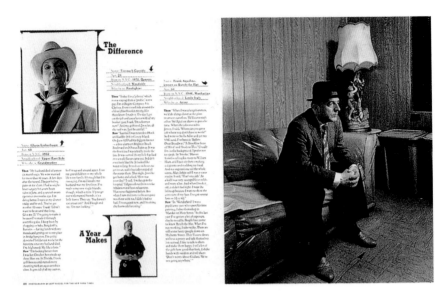

〈잡지 New York Times〉, 디자이너 Claude Martel, Andrea Fella, 2000

본문 텍스트 단의 시작하는 지점과 끝나는 지점을 다르게 한 4단 칼럼 그리드 레이아웃이다. 이런 변화를 줌으로써 칼럼 그리드에서 나타날 수 있는 지면의 정지된 느낌에서 벗어났다. 단 길이의 변화로 인해 움직임이 느껴진다.

〈CRN의 책 디자인〉, 디자이너 Dave Nicastro

안쪽과 바깥쪽의 마진을 같게 하여 본문 텍스트를 페이지의 중앙에 배치한 2단 칼럼 그리드 레이아웃이다. 본문 텍스트를 중앙에 위치시켜 정돈되고 깔끔하게 디자인했으며, 안쪽과 아래쪽 마진에 한 줄의 타이포그래피는 시각적 안정감을 주며 작은 재미있는 요소로 작용한다.

〈IDEO의 카탈로그〉, 2003

6단 그리드를 바탕으로 디자인되었다. 6단 그리드는, 국문의 경우에는 글줄의 길이가 짧으면 글을 읽는 데 어려움을 주기 때문에
디자인하기 쉽지 않으나 영문의 경우는 자주 사용된다. 6단 그리드를 기본으로 하여 여백을 남기기도 하고, 이미지를 삽입하기도 하고,
본문 텍스트 단의 길이를 다르게 하여 변화를 주었다.

〈잡지 Time〉, 디자이너 Cynthia Hoffman
3단 그리드를 바탕으로 레이아웃되었다. 일부 본문
텍스트는 1단의 폭을 2단의 폭까지 확장하여
변화를 시도하였다. 타이틀 서체에 대·소문자의
변화, 크기의 변화를 주어 지면에 개성을
부여하였으며 인상적인 일러스트레이션이
사용되었다.

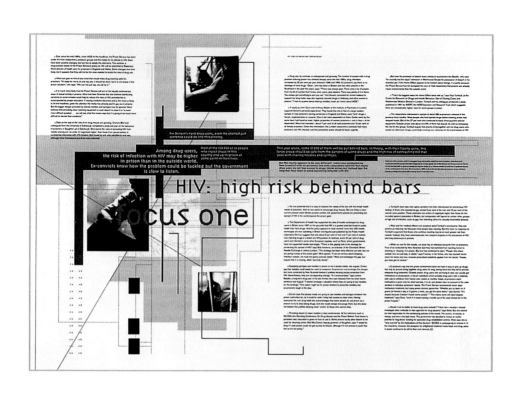

〈잡지 The New Scientist〉, 디자이너 John
O'Callaghan
2단 그리드를 바탕으로 한 레이아웃이다. 가는 선들과 다양한
기하학적 형태가 본문 텍스트와 조화를 이루고 있다. 크고 작은
3개의 이미지로 인해 시선 이동이 유도되면서 움직임이 느껴지며,
평면이 아닌 입체적인 지면이 구성되었다.

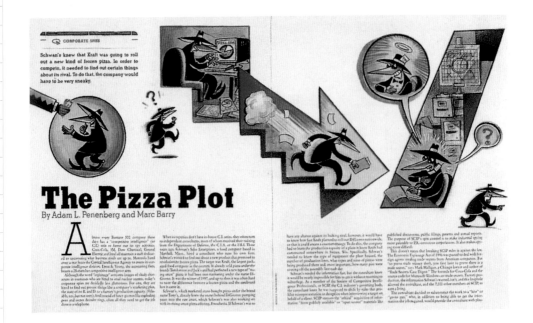

〈잡지 The New York Times〉, 2000
2단 칼럼 그리드를 기본으로 한 레이아웃이다.
좌측과 오른쪽 페이지의 안쪽, 바깥쪽 마진을
동일하게 하고, 본문 텍스트를 지면의 하단에
배치하고, 이미지를 상단에 배치했다. 개성 있는
일러스트로 자칫 심심해 보일 수 있는 문제점을
해결하였으며 시선을 집중시킴으로써 흥미를
유발시켰다.

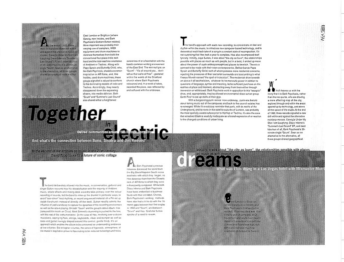

〈잡지 디자인〉, 디자이너 Viviane Schott
3단 칼럼 그리드를 기본으로, 밑 부분의 본문 텍스트가 1단의
폭에서 2단의 폭까지 확장되기도 하며, 단의 시작 지점과 끝나는
지점에 변화를 두어 지면에서 움직임과 생동감이 느껴지도록
했다. 프로라인을 이용하여 페이지 좌측과 우측의 본문 텍스트의
시작하는 지점과 끝나는 지점을 맞추어 지면을 정리되어
보이도록 하였다.

THE BIG DANCE.
That's what fans call the NCAA Division I tournament. And whether they say so or not, everyone who loves college basketball wants to make it there. Little else matters. Because regardless of the success a player, coach or team enjoys, they all dream of making it to 'the dance'. It's a reward for a year's worth of focus and effort. It's about talent and heart and making sacrifices others did not. It's about doing what it takes to rise above the rest. It's about fulfilling a dream and earning the *National Champion's* ring.

This year, we're introducing our own version of 'THE BIG DANCE'. It, too, will reward focus, heart and sacrifice. It, too, will be about fulfilling dreams.

Are You Ready to Play?
At the end of each NCAA season, 64 teams are invited to 'the dance'. Once the tourney begins the field quickly narrows. *From 64 to 32; from 32 to the 'Sweet Sixteen'; 'Elite Eight' and 'Final Four'.* The battles end only after the National Champion has been crowned.

In our dance, agents and agencies will compete during a yearlong contest. At the conclusion, we will rank all agents and agencies based on their performance. The TOP 640 AGENTS AND 64 AGENCIES meeting our contest requirements will earn their invitation to THE BIG DANCE and participate in our NATIONAL TOURNAMENT. We'll host two very special ALL STAR trips for all agents and managers meeting our midyear qualification requirements, too.

Here's Your Letter
We've attached your letter to this book, to help serve as a reminder of your goals during this contest. Each step of the way, from ALL STAR to THE BIG DANCE and beyond, we'll award a special pin to all that qualify. It's a mark of distinction shared by a select few; those who pay the price to be among the best.

Here's Your Playbook
This book contains everything you need to know about THE BIG DANCE. How the contest works. How to earn your invitation. And most importantly, all the great prizes you can win along the way if you've got what it takes to make it to the dance. Interested? Take a look inside to learn more.

〈Agency의 카탈로그〉, 디자이너 Tracy Griffin Sleeter
3단 칼럼 그리드 레이아웃이다. 글줄사이의 간격을 다르게 하여
본문 텍스트의 내용을 구분하였다. 본문 텍스트 단과 단 사이의
타이포그래피 'C'가 인상적이다.

Die
Bundesregierung

Deutschland
e r n e u e r n.

GEZIELTE SCHNITTE FÖRDERN
DAS WACHSTUM.

Nach 50 Jahren Bundesrepublik steht Deutschland am Wendepunkt. Der Kassenstaat hat es an den Tag gefördert. Die Finanzlage des Staates ist katastrophal. 1982 hatte der Bund 300 Milliarden Mark Schulden, jetzt sind es 1,5 Billionen Mark. Jede vierte Mark geben wir für Zinsen aus. Das kann in nicht weitergehen. Wenn wir jetzt nicht die Steuer herunterfahren, rutschen wir unsere Zukunft aufs Spiel. Erschreckende Mißständen sind unvermeidlich. Wir müssen queren, um unser Land zu modernisieren.

Erneuerung und soziale Gerechtigkeit sind unser Versprechen. Deshalb haben wir als erstes die unteren und mittleren Einkommen entlastet - um 36 Milliarden Mark.

Jetzt startet die neue Bundesregierung ein Zukunftsprogramm für Wachstum und soziale Stabilität. Dieses Programms bewirkt das größte Reform- und Modernisierungsvorhaben, das eine Bundesregierung je verstärkt hat.

Sparen und sichern entretefn, entlasten und investieren ausdenmenfn, das sind die Säulen dieses Programms. Das Ziel ist klar: rascher vom Schuldenberg und neue Arbeitsplätze schaffen. In den nächsten Jahren muss es endlich gelingen, Deutschland zukunftssicher zu machen. So wird die Praxis der Bundesregierung spürbar wirksam:

Sparen: Ab erste Maßnahme hat die Regierung 30 Milliarden Mark eingespart, und zwar gezielt und sozial gerecht in allen Haushalsbereichen.

Sichern: Die Altersversorgung bleibt wie auf eine stabile Grundlage für die Renten jetzt und in Zukunft. Alle müssen dazu

beitragen. Eine soziale Grundsicherung wird Armut im Alter und bei Erwerbsunfähigkeit vermeiden.

Ein Programmm „100.000 Jobs für Junge" wird langzeitarbeitslosen Jugendlichen neue Chancen eröffnen. Für Forschung und Wissenschaft gibt es jährlich eine Milliarde Mark mehr.

Unsere Gesundheitsystem ist eines der besten der Welt, aber es muß bezahlbar sein. Die Gesundheitsreform wird Kosten und Beiträge stabil halten.

Entlasten: Die Familien werden in den Schritten deutlich entlastet. Ab 2002 hat die Durchschnittsfamilie mit zwei Kindern 3000 Mark mehr in der Haushaltskasse.

Investieren: Die Unternehmenssteuern gehören runter um acht Milliarden Mark jährlich runter, damit mehr investieren werden kann. Nur so können mehr Arbeitsplätze entstehen.

Das ist verständige Politik nach dem Prinzip: nicht mehr ausgeben, als wir uns leisten können. Schnitte erfolgen gezielt und mit Augenmaß. Das geht nicht ohne Schmerzen. Doch die Zukunft muß uns das wert sein. Wir dürfen unsere Kinder nicht durch ausufernde Staatsverschuldung belasten. Wachstum braucht Gestaltung.

Für eine sichere Zukunft müssen wir Deutschland erneuern. Dazu gibt es keine Alternative.

Weitere Informationen zum Thema finden Sie im Internet unter: www.bundesregierung.de

〈광고 디자인〉
2단 칼럼그리드를 기본으로 한 레이아웃이다.
타이틀 서체의 글자사이의 변화와 굵고 가는
막대의 위치의 변화로 시각적 변화를 주었다.

모듈 그리드

복잡한 레이아웃을 하기 위해서는 칼럼 그리드로는 부족한 경우가 있다. 레이아웃 구성요소의 수가 많은 경우 칼럼 그리드로 레이아웃하는 것보다 모듈 그리드로 더욱 섬세한 부분까지 레이아웃하기가 쉽다.

모듈 그리드는 칼럼 그리드에 수평의 프로라인이 추가되면서 생겨나는 모듈을 바탕으로 하는 레이아웃이다. 이 각각의 모듈이 레이아웃 구성요소들을 배치해 주는 가이드 역할을 해준다. 여러 개의 모듈을 그룹화하면 '존'이라 불리는 영역이 생기는데, 이 영역을 바탕으로 레이아웃 하는 것이다.

모듈 그리드를 통해 텍스트, 이미지, 여백 등의 통합이 쉬워지며 시각적인 질서가 유지될 수 있다. 또한 규칙적이고 반복적인 패턴으로 인하여 지면에 생동감, 명쾌함, 리듬감, 공간감 등이 표현될 수 있다.

모듈 그리드에서 가장 중요한 것은 모듈의 크기이다. 모듈의 크기에 따라 지면의 느낌이 달라지기 때문이다. 지면이 섬세해 보일수도 과감해 보일수도 있다. 작은 크기의 모듈은 디테일해 보이지만 자칫 시각적인 혼란을 주기도 하고 질서가 붕괴될 위험성이 있다.

그렇다면 어떻게 모듈의 적절한 크기를 정할 수 있을까? 첫 번째, 본문 텍스트의 평균적인 단락 한 개의 폭과 높이와 동일하게 하는 방법이 있다. 또 다른 방법으로, 레이아웃을 시작할 때부터 지면의 포맷에 기초해 모듈 크기를 나누고 그것에 맞춰 구성요소들의 크기를 결정하는 방법이 있다.

이때 모듈의 폭과 높이의 비율은 시각적으로 안정된 비율이 적합하며, 레이아웃 구성요소들 간의 관계성에 기초로 하여 결정하는 것이 편리하다. 지면 전체의 강약의 효과를 생각하여 바람직한 효과를 얻을 수 있는 모듈의 크기와 방법을 선택하는 것이 좋다. 또한 디자인 컨셉에 맞게 적절한 모듈의 크기를 정하는 것이 중요하다.

모듈 그리드에서 또 하나 고려해야 할 요소가 여백이다. 텍스트와 이미지를 배치하기 시작하는 시점부터 여백을 고려해 두어야 한다. 여백은 구성요소들이 배치된 후 남겨진 공간이 아니라 여백 그 자체만으로 충분한 힘을 가지고 있는 중요한 요소이기 때문이다.

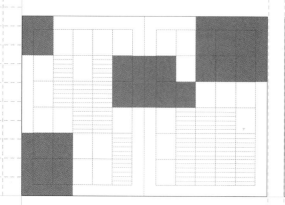

〈브로슈어 디자인〉
작은 크기의 모듈을 바탕으로
한 레이아웃이다. 레이아웃
구성 요소들은 이것으로
생겨나는 여백을 고려하며
배치하였다. 텍스트 글줄
하나하나가 모여 하나의 면을
만들고, 그것은 또 다른
형태를 만든다. 텍스트와
이미지가 배치됨과 동시에
다양한 여백의 형태도
만들어졌다. 레이아웃
구성요소들 간의 조화와
시각적 균형을 고려하여
적절한 위치에 배치하는 것이
중요하다.

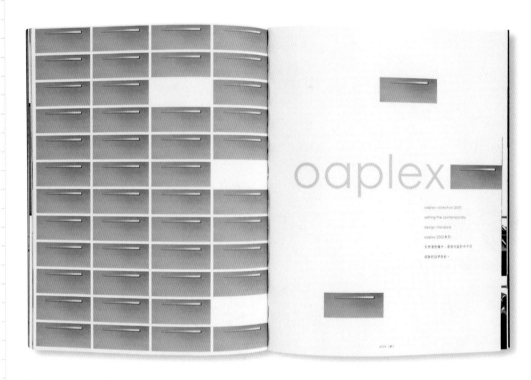

〈JIA의 브로슈어〉, 디자이너 William Ho Siu Chuen

모듈 그리드에 의해 동일한 이미지가 반복되었다. 왼쪽 페이지의 여백은 또 다른 흰색 사각형을 만들고 오른쪽 페이지의 동일한 위치에 동일한 크기의 이미지를 배치하여 좌측과 오른쪽 페이지를 연결시키고 있다. 왼쪽 페이지에서 오른쪽 페이지로의 시선 이동을 통해 움직임이 느껴지며, 이것이 지면에 생기를 불어넣는 역할을 한다. 오른쪽 페이지의 눈에 안 보이는 모듈 그리드를 느낄 수 있다.

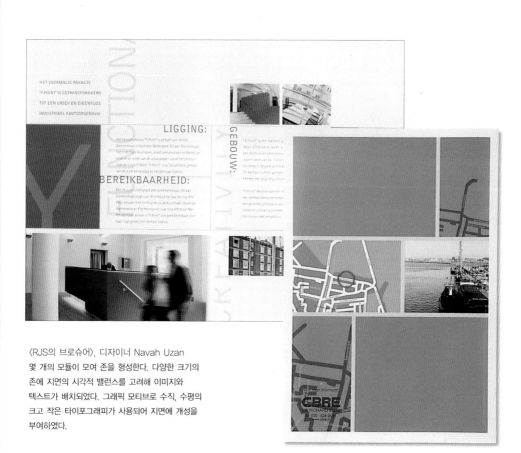

〈RJS의 브로슈어〉, 디자이너 Navah Uzan
몇 개의 모듈이 모여 존을 형성한다. 다양한 크기의
존에 지면의 시각적 밸런스를 고려해 이미지와
텍스트가 배치되었다. 그래픽 모티브로 수직, 수평의
크고 작은 타이포그래피가 사용되어 지면에 개성을
부여하였다.

〈Meissl GmbH의 브로슈어〉, 디자이너 Herbert O. Modelhart
몇 개의 작은 모듈이 모여 만들어진 여러 개의 다른 크기의 존을
바탕으로 크고 작은 이미지를 배치시킨 레이아웃이다.

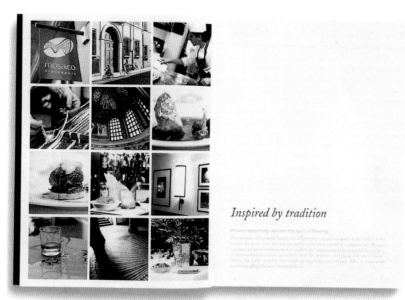

⟨Mosaico 레스토랑의 브로슈어⟩, 디자이너 Andrew Thomas Debora Berardi
12개 사각형 모듈로 나누어 이 그리드를 바탕으로 레이아웃되었다. 반복적인 동일한 크기의 이미지로 인한 꽉 찬
느낌에서 벗어나도록 충분한 여백을 두었다. 여백이 눈의 쉼터 역할을 하며 강한 힘을 표출하고 있다. 여백은
텍스트와 이미지가 배치되고 남은 공간이 아니라 처음부터 의도된 공간임을 항상 인지하고 있어야 한다.

〈Lars Muller Publishers의 책 디자인〉, 2002
본문 텍스트의 단락 한 개의 폭과 모듈의 높이를 같게 한
모듈 그리드 레이아웃이다. 모듈 높이와 동일한 가는 선의
위치 변화와 명암의 차이로 지면에 움직임이 표현되었다.
가로형 사각 텍스트 박스가 시선을 가로로 이동시키고,
명암이 다른 세로선들은 세로 방향으로 움직임이 느껴져
지면 전체에서 수직·수평 방향으로 동세가 느껴진다.

〈브로슈어 디자인〉

여러 개의 모듈이 모여 만들어진 사각형 존의
반복으로 인해 시선이 수평으로 이동되고, 이 시선의
이동으로 인해 시각적 움직임을 가져온다. 사각
텍스트 박스, 유채색 박스, 여백이 조화롭게 배치되며
시각적 밸런스가 고려되었다.

그 리 드 가 무 시 된
자 유 로 운 레 이 아 웃

2

그리드가 무시된 자유로운 레이아웃은 레이아웃의 보이지 않는 골격이라 할 수 있는 그리드를 활용하지 않고 지면 내에서 레이아웃 구성요소들의 조화를 고려하며 자유로이 디자인하는 것이다. 특별한 규제 없이 레이아웃 구성요소들을 감각적으로 자유롭게 배치하는 방법과 그리드를 기본으로 변형시켜가는 방법이 있다. 즉 기본 그리드를 바탕으로 하되 그리드에 얽매이지 않고 구조의 해체를 시도해봄으로써 지면 내의 레이아웃 구성요소들이 새로운 관계성을 갖게 하는 데 목적이 있다.

실험적인 레이아웃, 그리드가 무시된 자유로운 레이아웃, 고정관념에서 탈피된 레이아웃이 다양하게 시도된다. 이러한 레이아웃을 통해 지면에 개성과 스타일을 충분히 부여할 수 있으며, 독자들의 호기심과 흥미를 유발시킬 수 있다. 하지만 자칫 통일감이 없고 산만한 지면을 만드는 결과가 될 수도 있다.

그리드를 기본 바탕으로 출발해 변형하는 방법

처음 시작 단계로 그리드를 기본 바탕으로 출발하여 이를 자유자재로 변형시켜 가는 경우가 있다.

바탕 그리드를 해체시켜 변경하는 방법으로 권장되는 것은 몇 개의 모듈이 모여 만들어지는 존을 분리해 가로, 세로로 위치를 옮기는 방법이다. 이때 여백을 포함한 레이아웃 구성 요소들 간의 조화가 이루어져야 한다.

그리드를 완전히 무시하는 방법

그리드를 바탕 가이드로 활용하지 않고 감각적으로 레이아웃 구성요소들을 배치하는 경우, 구성요소들 간의 조화와 시각적 균형이 매우 중요하다. 시각적 균형이 깨지면 독자들은 시선을 어디에 먼저 두어야 할지 헤매게 되며 불안감을 느끼게 된다. 레이아웃 구성요소들의 크기 결정과 위치 결정 못지않게 중요한 것은 감각적인 여백의 미를 고려하는 것이다. 여백은 레이아웃 구성요소들이 배치되고 남는 흰 공간이 아니라 처음부터 계획되고 의도된 공간이다. 이 공간으로 인해 레이아웃 구성요소들이 조화롭게 하나로 정리되어 보이고 시각적 균형이 찾아지는 것이다.

레이아웃의 기본 목적인 기능적인 면, 즉 독자에게 내용을 정확히 쉽게 전하고자 하는 목적을 고려하여 읽는 데에 어려움을 주지 않으면서 흥미 있고 독창적인 다양한 표현이 시도되어야 한다. 그리드가 무시된 자유로운 레이아웃을 통해 지면에 개성을 부여하고 생명력을 불어넣어주기 위한 표현의 한계는 무한대이다.

〈Susan Cohn(Jeweller)의 브로슈어〉
본문 텍스트를 사선으로 배치해 오른쪽
페이지의 이미지와 조화를 이루도록 하였다.
사선의 본문 텍스트에서 속도감과 역동성이
느껴진다. 헤드라인 역시 수평이 아닌 사선으로
배치해 본문 텍스트와 균형을 이루도록
하였으며, 사선으로 인한 시각적 불안감을
극소화하는 역할을 하였다.

〈브로슈어 디자인〉
특별한 규제 없이 레이아웃 구성요소들을 감각적으로
배치하였다. 하단 부분에 배치한 얼굴 이미지가
인상적이며 공간감을 느끼게 한다. 위에서 떨어지는
듯한 수직의 타이포그래피와 페이지 번호에
해당되는 숫자의 크기와 위치에 변화를 주어 공간감을
느끼도록 했다.

〈브로슈어 디자인〉
블록 그리드를 바탕으로, 일부분을
변형시키는 방법으로 디자인되었다. 책
전체의 위쪽, 아래쪽, 안쪽 바깥쪽의
마진을 같게 한 블록 그리드의 본문 텍스트
박스에서 일부분을 잘라내어 여백으로
남기고 타이포그래피를 배치하는 등
다양한 시도를 하였다.

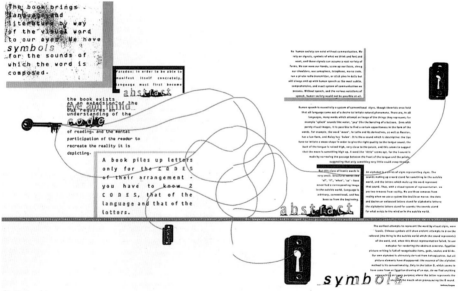

〈잡지 디자인〉, 디자이너 Vivienne Cherry, Seonaid Mackay

그리드를 바탕 가이드로 활용하지 않고, 특별한 규제 없이 레이아웃 구성요소들을 자유로이 배치했다. 가는 곡선의 이동은 시선이동을 유도하며 호기심을 불어넣는 역할을 한다. 왼쪽 흘림과 오른쪽 흘림을 한 본문 텍스트로 인해 자유로움이 느껴진다. 깔끔한 타이포그래피보다 일부분은 안 보이고 찢긴 듯한 타이포그래피를 사용하는 등 다양한 변화로 어떤 틀에 얽매이거나 규격화된 지면에서 벗어났다.

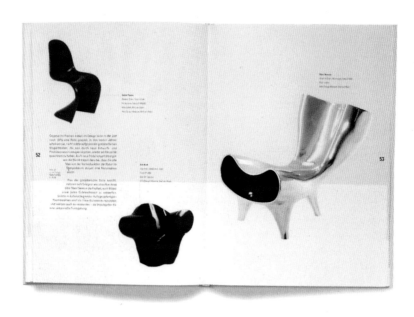

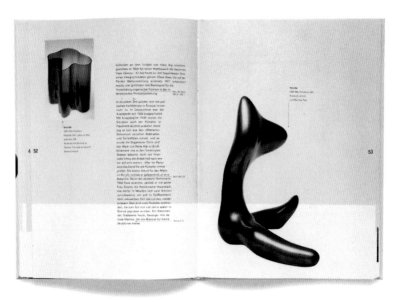

〈Gerhard-Marcks Haus/Wilhelm Wagen feld stiftung의 전시 카탈로그〉, 2003
지면에 이미지의 크기 변화로 공간감을 표현했으며, 특별한 바탕 그리드를 고려치 않고 감각적으로 이미지의
위치를 결정했다. 본문 텍스트의 일부분을 이미지의 외곽선과 동일한 형태로 만들어 이미지를 연상케 하여
조화가 이루어지도록 하였다.

〈Versus Contemporary Arts의 카탈로그〉, 디자이너 Billy Harcom, Mark Hurst, Rob Stone
(위 그림) 오른쪽 페이지에서 텍스트 박스의 형태를 원으로 하고 두개의 사각형 이미지 박스와 여백의
　형태를 조합하여 새로운 형태로 심볼화하였다. 왼쪽 페이지의 검정 사각형과 오른쪽 페이지의
　원의 형태가 대조적이다.
(아래 그림) 텍스트 박스의 형태로 파장을 표현하여 움직임이 표현되었다. 텍스트 박스의 형태를 변형하여
　재미있는 요소로 활용했다.

〈브로슈어 디자인〉, 디자이너 Petra Niedernolte, Ralf Sander
그리드가 무시된 레이아웃으로 특별한 규제 없이 자유롭게 디자인되었다. 여백이 적절히 활용되었으며 자유로운
타이포그래피의 배치가 흥미를 유발한다. 타이포그래피 한줄 한줄이 하나 하나의 선으로 표현되었으며, 글줄의
길이 변화, 각도 변화 등 다양한 표현이 시도되었다.

〈브로슈어 디자인〉

레이아웃 구성요소들의 다양한 표현으로 회화적 작품으로서 예술성이 느껴지기도 한다. 사선과 곡선의 얽매이지 않은 자유로운 표현으로 속도감, 움직임, 공간감 등이 느껴지는 레이아웃이다.

02

레 이 아 웃 구 성 요 소

레이아웃을 하는 과정에서, 앞장에서 다룬 포맷을 정한 후 다음 단계로 정해진 지면 위에 무엇을 어떻게 배치하여 내용을 효과적으로 전달할 수 있을까 하는 고민을 하게 된다. 레이아웃 구성요소로 타이포그래피, 사진 및 일러스트레이션, 여백, 색상 등을 들 수 있다. 어떤 서체로, 어떤 사진으로, 어떤 크기로, 어떤 색상으로 하느냐에 따라 다양한 레이아웃을 표현할 수 있다. 동일한 레이아웃 구성요소를 가지고도 디자이너의 표현방법에 따라 전혀 다른 레이아웃을 만들어낼 수 있는 것이다.

레이아웃 구성요소의 표현에서 다음과 같은 점이 고려되어야 한다. 시각적인 안정감, 통일감을 주어 독자로 하여금 혼돈의 여지를 최소화해야 하며, 읽기 쉽고, 이해하기 쉽고, 한눈에 알아 볼 수 있도록 독자들과 커뮤니케이션이 이루어져야 한다.

레이아웃을 시작하는 입장에서는 한 지면에 무조건 많은 레이아웃 구성요소를 사용하고 많은 변화를 주는 것이 잘된 레이아웃이라고 생각하는 경우가 종종 있다. 그러나 지면의 여백 활용 없이 빽빽이 많은 요소들을 적절한 의도 없이 올려놓음으로써, 가독성이 떨어지며 조형성, 창조성이 결여되어 보일 수 있다.

처음부터 디자인 컨셉트에 맞춰 레이아웃 구성요소를 선택하고, 크기, 위치를 적절히 정해야 한다. 구성요소들 간의 조화가 이루어지도록 하며 쉽고 빠르게 의미전달이 가능하도록 하는 것이 중요하다.

타이포그래피	메시지 전달과 조형적 목적에서 중요한 요소이다. 타이포그래피의 적절한 선택과 표현은 레이아웃에 크나큰 영향을 미치며, 독자와의 커뮤니케이션을 보다 쉽고 정확하게 한다.
사진 및 일러스트	내용을 이해하기 쉽고 정확하게 전달하는 역할을 한다. 또한 지면에 개성을 부여하고 주목도를 높이고 설득력의 힘을 갖게 한다.
여백	눈의 쉼터를 제공하는 숨을 쉬는 살아 있는 공간으로, 지면에 통일감을 구축하며 시각적인 안정감을 주도한다.
색상	독자의 시선과 흥미를 끌고, 주목하고, 기억하게 하는 데 중요한 요소이다. 레이아웃 구성요소들과의 조화를 이루게 하며 지면을 정리해주는 역할을 한다.

그럼 레이아웃 구성요소들을 어떻게 레이아웃해야 하는가? 이 장에서는 레이아웃 구성요소들을 하나씩 살펴보고 예제를 통해 쉽게 이해될 수 있도록 하였다. 수학공식과 같이 정확한 대답을 할 수는 없지만, 레이아웃의 기본을 이해하고 많은 노력과 숙달을 통해 자연스럽게 감각을 익힐 수 있을 것이다.

타 이 포 그 래 피

타 이 포 그 래 피

1

타이포그래피는 사전을 찾아보면 '활판 인쇄술' 이라고 정의되어 있다. 일반적으로 활자의 배열 및 활자의 시각적 표현을 뜻하고, 넓게는 레터링까지 포함한다. 오늘날에는 컴퓨터, 멀티미디어, 인터넷, 영상매체 등에 사용되는 종합적 활자의 표현으로 확대 해석되기도 한다. 타이포그래피는 커뮤니케이션의 수단에 그치지 않고 활자의 조형미를 살려 예술적으로 확산되기도 한다.

15세기 중반 구텐베르크에 의해 인쇄술이 개발된 이래 500여 년에 이르는 동안 모든 활자 인쇄와 타이포그래피의 기술과 이론은 주로 활자에 바탕을 둔 것이었다. 20세기 중반에 들어서면서 개발된 사진식자조판은 새로운 원리들을 선보였다. 글자들을 서로 붙인다거나 겹치는 등의 효과를 새롭게 시도할 수 있게 되었다. 1980년대 중반 컴퓨터 기술의 출현은 전통적 개념의 타이포그래피 이론을 전면적으로 바꾸어 놓았다. 컴퓨터를 디자이너가 직접 사용하여 디자인함으로써 디자이너 스스로 컴퓨터상에서 의도하는 대로 자유자재로 다양한 표현을 시도할 수 있게 되었다. 더 이상 전통적 개념의 타이포그래피만을 고수할 수 없는 전혀 새로운 개념의 실험적 타이포그래피의 영역이 구축되었다고 볼 수 있다.

타이포그래피는 커뮤니케이션의 한 수단으로서 기능과 조형적인 면에서 보다 효율적으로 운용하는 기술과 학문이라 할 수 있다. 메시지의 전달이라는 측면에서 타이포그래피는 중요한 레이아웃 구성요소이다. 따라서 활자의 종류와 크기, 글줄의 길이, 글줄의 간격, 글자사이의 간격 등을 고려할 때 가독성이라는 측면이 우선 고려되어야 한다.

작가의 의지대로 표현되는 순수미술이 아님을 염두에 두고, 항상 독자들의 입장에서 디자인해야 한다는 의미이다. 전체 글 내용의 중요도에 따라 적절한 종류의 서체, 크기의 선택이 중요하다. 이러한 차이를 둠으로써 글의 중요도의 우선순위를 정해 줄 수 있으며 독자로 하여금 혼돈 없이 글을 쉽게 읽을 수 있도록 한다.

또한 레이아웃 구성요소들의 조화를 고려하여 개성 있게 구성하는 것이 무엇보다 중요하며 그것이 전체 디자인을 좌우한다.

최근에는 전통적인 개념의 틀에서 벗어나 다양한 활자의 변화를 통한 실험적 레이아웃이 자주 등장하고 있다. 한 지면 안에 여러 종류의 다양한 서체를 사용하거나 행간과 자간의 변화를 많이 주어 개성을 부여하여 일반적인 레이아웃 방법에서 벗어나는 레이아웃이다. 그러나 무분별한 활자의 사용은 레이아웃에서 오히려 역효과를 가져올 수 있다. 실험적인 타이포그래피에 대한 기본적인 이해를 바탕으로 한 실험적인 시도가 되어야 한다.

✚ 타이포그래피 사용 시 고려할 사항

한 지면에 많은 서체를 사용하지 않는다

전체 디자인의 일관성을 갖추기 위해 본문에 동일한 패밀리 서체 안에서 서체의 굵기, 크기 등의 변화를 주는 정도로 차별화하는 것이 바람직하다.

가독성에 비중을 둔다

타이틀, 본문, 캡션 등은 차별이 되는 서체를 선택한다. 본문은 적절한 크기와 무게의 활자로 읽혀지는 데 어려움이 없는 서체를 사용한다. 타이틀 서체는 한눈에 알아볼 수 있는 활자를 사용하여 독자들이 글을 읽는 데 혼돈의 여지를 없앤다.

적절한 글자사이(자간), 글줄사이(행간)를 사용한다

자간, 행간이 너무 붙어 있으면 눈의 쉼터가 없어 답답하고 가독성이 떨어진다.

적절한 글줄길이를 결정한다

너무 길거나 짧은 글줄은 독서하는 데에 지루하고 피곤함을 준다.

디자인 컨셉트에 맞는 서체를 사용한다

서체마다 각기 다른 느낌을 가지고 있으므로 서체의 선택에 따라 디자인 전체의 이미지가 좌우될 수 있다.

사용되는 서체들의 조화를 고려한다

한 지면 또는 한 권의 책에 사용되는 서체들이 조화롭고 통일감 있어야 한 지면 또는 한 권의 책이 하나의 디자인 컨셉트로 조화롭게 디자인될 수 있다. 개성이 다른 서체들의 부조화는 산만하고 혼란스러운 디자인이 된다.

네모틀 한글꼴

네모틀 한글꼴은 같은 크기의 정네모틀 안에서 무게 중심선을 기준으로 닿자, 홀자의 굵기의 비례, 속공간의 정도, 착시현상 등을 고려하며 조화롭게 하나의 활자가 개별적으로 개발된다. 네모틀 한글꼴의 온전한 글자꼴 한 벌인 11,172자를 만들기 위해 최소한 1,000여 자의 조합형식을 만들어야 한다.

네모틀 한글꼴은 바탕체(명조체)와 돋움체(고딕체)로 나뉘는데, 두 서체의 가장 큰 차이점은 돌기가 있고 없음이다.

바탕체(명조체)

훈민정음 창제 당시, 각이 많고 기하학적인 한글의 모양을 당시의 필기도구인 붓으로 표현하기 쉽지 않았으므로 자연적으로 붓글씨로 바뀌었는데, 이 한글꼴이 바탕체이다. 바탕체는 가독성이 뛰어나 본문서체로 선호도가 높다.

가로줄기의 첫 부분과 맺음 부분에 부리가 있고, 세로줄기의 맺음 부분에는 부리가 없다. 가로줄기는 오른쪽으로 약간 올라가고 세로줄기는 왼쪽으로 기울어지는 듯하게 가늘어지며, 세로줄기가 가로줄기보다 더 굵다. 닿자와 홀자의 모양은 손글씨의 영향을 받았다.

돋움체(고딕체)

줄기에 돌기가 없으며, 가로줄기나 세로줄기의 방향이 수직과 수평이고, 굵기가 일정해 보인다. 줄기의 첫 부분과 맺음 부분의 모양이 각이 진 것이 특징이며 줄기의 양끝이 미세하게 굵게 되어 있어 힘 있는 인상을 준다. 또한 비교적 대칭적이고 기계적이라 현대적인 느낌을 준다. 글자꼴이 정사각형이나 직사각형이므로 같은 크기의 바탕체보다 더 커 보이며 글자사이나 글줄사이가 촘촘해 보인다.

개성이 뚜렷한 서체가 많으므로 눈에 띄기 쉬운 특징이 있다. 그러나 현대적이고 깔끔한 레이아웃을 원할 경우에 돋움체 역시 본문서체로 많이 사용되고 있다.

돋움체는 눈에 쉽게 띄고 개성이 뚜렷하여 타이틀 서체로 사용되는 경우가 많다. 한글은 네모틀 한글꼴과 탈네모틀 한글꼴로 구분된다. 네모틀 한글꼴은 하나의 활자가 개별적으로 개발되는 방법이며 탈네모틀 한글꼴은 닿자, 홀자가 각각 개발되어 조합되는 방법이다.

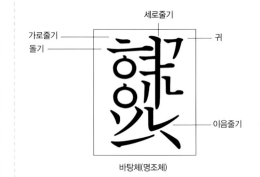

세로줄기
가로줄기
돌기
귀
이음줄기

바탕체(명조체)

돋움체(고딕체)

탈네모틀 한글꼴

한글꼴의 기본틀인 네모틀의 한계를 뛰어넘은 새로운 구조의 한글꼴이다. 글자 윤곽이 정네모틀 안에 한정되어 개발된 네모틀 한글꼴의 가로 글줄 균형이 가지런하지 못하다는 단점을 보안한 것이다. 글자조합에 따라 탈네모틀 한글꼴의 글자 윤곽은 다양하다. 기본적인 닿소리, 홀소리 글자만으로 일정한 기준선에 따라 모아 짜서 가지런한 가로 글줄 균형선이 이루어지도록 만들어졌다.

탈네모틀 한글꼴은 활자 하나하나가 개별적으로 개발되기보다 닿자, 홀자가 각각 개발되어 조합되는데, 낱자의 크기와 자리를 일정하게 정해서 짜 맞추어 만들어진다. 경제적이고 과학적인 접근 방법이다. 닿자, 홀자의 조합으로 생겨나는 속공간으로 인하여 네모틀 한글꼴에 비해 가독성이 떨어지는 경우가 있으나 활자의 개성이 뚜렷하고 다양하여 디자인 컨셉트에 맞게 적절히 사용하여 좋은 효과를 낼 수 있는 한글꼴이다.

탈네모틀 한글꼴로는 '샘물체', '안상수체', '산돌체', '공한체', '마노체',' 까치발체' 등이 있으며 개발되고 있는 서체들마다 각기 다른 느낌과 개성을 가지고 있다.

한글 창제 이후 우리의 남다른 문화는 한글이라는 그릇에 담기기 시작했으며, 오늘날 우리 문화의 꽃을 피우는 중요한 역할을 맡고 있다.　　　　윤명조 120

한글 창제 이후 우리의 남다른 문화는 한글이라는 그릇에 담기기 시작했으며, 오늘날 우리 문화의 꽃을 피우는 중요한 역할을 맡고 있다.　　　　HY중명조체

한글 창제 이후 우리의 남다른 문화는 한글이라는 그릇에 담기기 시작했으며, 오늘날 우리 문화의 꽃을 피우는 중요한 역할을 맡고 있다.　　　　sm중고딕체

한글 창제 이후 우리의 남다른 문화는 한글이라는 그릇에 담기기 시작했으며, 오늘날 우리 문화의 꽃을 피우는 중요한 역할을 맡고 있다.　　　　산돌고딕 M

한글 창제 이후 우리의 남다른 문화는 한글이라는 그릇에 담기기 시작했으며, 오늘날 우리 문화의 꽃을 피우는 중요한 역할을 맡고 있다.　　　　윤고딕120

탈네모틀 한글꼴
샘물체

탈네모틀 한글꼴
공한체

탈네모틀 한글꼴
마노체

탈네모틀 한글꼴
산돌광수체

영문

Times New Roman	Amazon
Monaco	Kidstuff-plain
Chili Pepper	SimplicityExtended
Impact	PITTSBURGH
Arial Black	Helvetica
Meta-Bold	Avant Garde
Chicago	Sand
Univers	Zimmerman

국문

HY필기L	가을L
산돌광수M	HY목판B
코스모스L	HY엽서L
SM궁서체	윤명조130
HY헤드라인M	윤고딕160
HY부활M	HY 태백 B
구름M	산돌북M
수암체 A	빅체

sm중고딕, 8pt, 자폭 가로90%, 행간 17pt, 양끝맞추기, 자간 -30

한글 창제 이후 우리의 남다른 문화는 한글이라는 그릇에 담기기 시작했으며, 오늘날 우리 문화의 꽃을 피우는 중요한 역할을 맡고 있다. 창제 당시 기하학적이며 단순 명료한 형태를 보였던 한글꼴은 붓이라는 필기 도구와 여러 환경의 변화에 의해 그 모습이 바뀌어 왔다.

sm중고딕, 8pt, 자폭 가로90%, 행간 17pt, 양끝맞추기, 자간 -15

한글 창제 이후 우리의 남다른 문화는 한글이라는 그릇에 담기기 시작했으며, 오늘날 우리 문화의 꽃을 피우는 중요한 역할을 맡고 있다. 창제 당시 기하학적이며 단순 명료한 형태를 보였던 한글꼴은 붓이라는 필기 도구와 여러 환경의 변화에 의해 그 모습이 바뀌어 왔다.

sm중고딕, 8pt, 자폭 90%, 행간 17pt, 양끝맞추기, 자간 0

한글 창제 이후 우리의 남다른 문화는 한글이라는 그릇에 담기기 시작했으며, 오늘날 우리 문화의 꽃을 피우는 중요한 역할을 맡고 있다. 창제 당시 기하학적이며 단순 명료한 형태를 보였던 한글꼴은 붓이라는 필기 도구와 여러 환경의 변화에 의해 그 모습이 바뀌어 왔다.

sm중고딕, 가로90%, 8pt, 행간 17pt, 양끝맞추기, 자간 15

한글 창제 이후 우리의 남다른 문화는 한글이라는 그릇에 담기기 시작했으며, 오늘날 우리 문화의 꽃을 피우는 중요한 역할을 맡고 있다. 창제 당시 기하학적이며 단순 명료한 형태를 보였던 한글꼴은 붓이라는 필기 도구와 여러 환경의 변화에 의해 그 모습이 바뀌어 왔다.

sm중고딕, 8pt, 자폭 가로90%, 자간 -10, 양끝맞추기, 행간 16pt

한글 창제 이후 우리의 남다른 문화는 한글이라는 그릇에 담기기 시작했으며, 오늘날 우리 문화의 꽃을 피우는 중요한 역할을 맡고 있다. 창제 당시 기하학적이며 단순 명료한 형태를 보였던 한글꼴은 붓이라는 필기 도구와 여러 환경의 변화에 의해 그 모습이 바뀌어 왔다.

sm중고딕, 8pt, 자폭 가로90%, 자간 -10, 양끝맞추기, 행간 14pt

한글 창제 이후 우리의 남다른 문화는 한글이라는 그릇에 담기기 시작했으며, 오늘날 우리 문화의 꽃을 피우는 중요한 역할을 맡고 있다. 창제 당시 기하학적이며 단순 명료한 형태를 보였던 한글꼴은 붓이라는 필기 도구와 여러 환경의 변화에 의해 그 모습이 바뀌어 왔다.

sm중고딕, 8pt, 자폭 가로90%, 자간 -10, 양끝맞추기, 행간 12pt

한글 창제 이후 우리의 남다른 문화는 한글이라는 그릇에 담기기 시작했으며, 오늘날 우리 문화의 꽃을 피우는 중요한 역할을 맡고 있다. 창제 당시 기하학적이며 단순 명료한 형태를 보였던 한글꼴은 붓이라는 필기 도구와 여러 환경의 변화에 의해 그 모습이 바뀌어 왔다.

sm중고딕, 8pt, 자폭 가로90%, 자간 -10, 양끝맞추기, 행간 10pt

한글 창제 이후 우리의 남다른 문화는 한글이라는 그릇에 담기기 시작했으며, 오늘날 우리 문화의 꽃을 피우는 중요한 역할을 맡고 있다. 창제 당시 기하학적이며 단순 명료한 형태를 보였던 한글꼴은 붓이라는 필기 도구와 여러 환경의 변화에 의해 그 모습이 바뀌어 왔다.

sm중고딕, 8pt, 자폭 가로90%, 자간 -10, 양끝맞추기, 행간 8pt

한글 창제 이후 우리의 남다른 문화는 한글이라는 그릇에 담기기 시작했으며, 오늘날 우리 문화의 꽃을 피우는 중요한 역할을 맡고 있다. 창제 당시 기하학적이며 단순 명료한 형태를 보였던 한글꼴은 붓이라는 필기 도구와 여러 환경의 변화에 의해 그 모습이 바뀌어 왔다.

타이포그래피의 크기

활자의 크기를 재는 단위로 컴퓨터 사용 이전에는 급수가 사용되었으나, 최근에는 영문 위주로 만들어진 컴퓨터의 체계가 인치 단위로 개발되었기 때문에 포인트(pt)가 사용된다. 1급이 0.25mm이며, 1포인트(pt)는 0.35mm, 1인치(inch)는 72pt이다.

활자의 크기는 본문용 활자와 제목용 활자를 나누어 생각해야 한다. 국문인 경우 일반적으로 본문용 활자는 8~10pt이며 제목용 활자는 12pt 이상이다. 같은 크기라도 고딕 계열의 활자는 명조 계열의 활자보다 크고 짙게 보이므로, 같은 크기로 보이게 하기 위해서는 고딕 계열의 활자는 0.5~1pt 작은 서체를 사용해야 한다.

활자의 크기는 가독성과 밀접한 관련이 있다. 너무 작거나 큰 글씨는 독서에 어려움을 준다. 한 지면 안에 여러 종류의 활자와 다양한 크기의 활자를 사용하면 가독성이 떨어지며 지면이 복잡해 보이고 통일감이 없어 보이므로 좋은 결과를 기대하기 힘들다. 그러나 최근에는 편집 디자인의 기본 관례를 무시한 실험적 편집 디자인이 부각되면서 많은 종류의 활자와 다양한 크기의 활자가 함께 사용되기도 한다. 고려할 점은 디자인 컨셉트에 맞게, 디자인 기본원리를 바탕으로 처음부터 계획된 디자인 의도에 의해 적절하게 사용되어야 한다는 것이다.

지면 위의 활자 하나하나는 점으로 인식된다.(그림1) 큰 크기의 활자는 큰 점으로 인식되며 작은 크기의 활자는 작은 점으로 인식된다. 그러므로 활자의 크기 선택은 레이아웃에 대단한 영향을 미친다. 전체 지면의 시각적 균형을 고려하여 어떤 활자를 어떤 크기로 어느 위치에 배치할지를 결정하여야 한다.

활자의 크기에 따라 한 점의 크기가 결정되고 활자의 굵기에 따라 한 점의 명암이 결정된다.(그림2) 활자의 크기와 굵기의 변화를 줌으로써 공간감이 형성된다. 흰 공간에 해당하는 여백이 중요한 요소로 작용되며 활자와 여백과의 조화가 이루어지며 시각적인 균형이 유지되도록 레이아웃되어야 한다.

다양한 활자의 크기 변화는 지면을 입체적으로 보이고 생명력을 불어넣는 방법이 된다. 정지된 지면에서 살아 숨쉬는 역동적인 지면으로 만들 수 있는 요소로 사용되기도 한다.

그림1 활자 하나하나는 점으로 인식된다.

그림2 활자의 굵기에 따라 명암이 결정된다.

위: 〈잡지 Fast Company〉, 1997
가운데와 아래:
〈Henkel-KGaA의 브로슈어〉
활자의 크기와 굵기의 변화를 이용해
지면에 개성을 부여한 레이아웃이다.
이미지는 사용하지 않고 활자의 여러 가지
변화만으로도 다양한 표현이 가능함을
보여주고 있다. 활자 하나 하나가 점으로
인식되어 활자 크기의 변화로 인해
입체감과 공간감이 느껴진다.

글 자 사 이 , 낱 말 사 이

낱자와 낱자 사이 공간을 '글자사이' 라고 하며 '자간' 이
라고도 부른다. 낱말과 낱말사이 공간, 곧 띄어쓰기의 공
간은 '낱말사이' 라고 한다. 글자사이와 낱말사이는 가독
성을 결정하는 중요한 하나의 요소이다.

글자사이와 낱말사이가 너무 좁으면 글자들이 서로 붙
어서 시각적으로 짙게 보이고 답답하게 보인다. 너무 넓
은 글자사이와 낱말사이는 글이 한줄 한줄로 읽히지 않
고 한 자, 한 낱말로 읽히게 하므로 역시 글을 읽는 데 어
려움을 주고, 혼돈의 여지를 남겨 산만한 레이아웃으로
만든다. 따라서 적절한 글자사이와 낱말사이를 지정해
주어야 한다.

활자의 종류에 따라 차이가 있지만 편집을 목적으로
하는 소프트웨어 '쿽익스프레스' 로 작업할 경우, 일반적
으로 국문일 경우 자간은 -10pt 에서 -15pt 정도로 지정하
여 활자 하나하나로 띄엄띄엄 보이는 것을 막고 한 줄로
읽히도록 한다. 영문의 경우 보편적으로 자간을 주지 않
는다.

현재 본문서체로 많이 사용되는 네모틀 한글꼴은 정사
각형(네모틀) 안에 고르게 작도되어 그 여백의 공간이 다
르므로 활자와 활자 사이가 보편적으로 많은 공간이 할애
되어 있기 때문에 정상자간보다 좁게 마이너스 자간을 적
용하여 자간의 간격을 좁히는 것이 가독성에 좋다.(그림
1) 탈네모틀 한글꼴 역시 마이너스 자간을 적용하는 것이

한글 창제 이후 우리의 남다른 문화는 한글이라는 그
릇에 담기기 시작했으며, 오늘날 우리 문화의 꽃을 피
우는 중요한 역할을 맡고 있다. 창제 당시 기하학적이
며 단순 명료한 형태를 보였던 한글꼴은 붓이라는 필
기 도구와 여러 환경의 변화에 의해 그 모습이 바뀌어
왔다.

마이너스 자간을 주지 않은 경우 (자간 0pt)

한글 창제 이후 우리의 남다른 문화는 한글이라는 그릇에 담
기기 시작했으며, 오늘날 우리 문화의 꽃을 피우는 중요한 역
할을 맡고 있다. 창제 당시 기하학적이며 단순 명료한 형태를
보였던 한글꼴은 붓이라는 필기 도구와 여러 환경의 변화에
의해 그 모습이 바뀌어 왔다.

마이너스 자간을 준 경우 (자간 -15pt)

한글 창제 이후 우리의 남다른 문화는 한글
이 라 는 그릇에 담기기 시작했으며, 오늘날
우리 문화의 꽃을 피우는 중요한 역할을 맡
고 있다. 창제 당시 기하학적이며 단순 명
료한 형태를 보였던 한글꼴은 붓이라는 필
기 도구와 여러 환경의 변화에 의해 그 모
습이 바뀌어 왔다.

플러스 자간을 준 경우 (자간 30pt)

그림 1: 자간은 가독성을 결정하는 중요한 하나의 요소이다.

글자사이

한글 창제 이후 우리의 남다른

낱말사이

글줄길이

한글 창제 이후 우리의 남다른 문화는 한글이라는 그릇에 담기가

한글 창제 이후 우리의 남다른 문화는 한글이라는 그릇에 담기가

한글 창제 이후 우리의 남다른 문화는 한글이라는 그릇에 담기가

한글 창제 이후 우리의 남다른 문화는 한글이라는 그릇에 담기가

한글 창제 이후 우리의 남다른 문화는 한글이라는 그릇에 담기가

그림2. 글줄이 하나의 선으로 인식된다.

한글 창제 이후 우리의 남다른 문화는 한글이라는 그릇에 담기기
시작했으며, 오늘날 우리 문화의 꽃을 피우는 중요한 역할을 맡고
있다. 창제 당시 기하학적이며 단순 명료한 형태를 보였던 한글꼴
은 붓이라는 필기 도구와 여러 환경의 변화에 의해 그 모습이 바뀌
어 왔다.　　먹 30%

한글 창제 이후 우리의 남다른 문화는 한글이라는 그릇에 담기기
시작했으며, 오늘날 우리 문화의 꽃을 피우는 중요한 역할을 맡고
있다. 창제 당시 기하학적이며 단순 명료한 형태를 보였던 한글꼴
은 붓이라는 필기 도구와 여러 환경의 변화에 의해 그 모습이 바뀌
어 왔다.　　먹 50%

**한글 창제 이후 우리의 남다른 문화는 한글이라는 그릇에 담기기
시작했으며, 오늘날 우리 문화의 꽃을 피우는 중요한 역할을 맡고
있다. 창제 당시 기하학적이며 단순 명료한 형태를 보였던 한글꼴
은 붓이라는 필기 도구와 여러 환경의 변화에 의해 그 모습이 바뀌
어 왔다.　　먹 70%**

그림3. 활자의 크기와 두께로 인해 글줄의 굵기가 달라지며 글줄
　　이 모여서 만들어진 면의 명암이 달라진다.

좋다. 명조계열의 활자는 고딕계열의 활자보다 글자 공간이 많으므로 글자사이를 더 좁게 하는 것이 보편적인 방법이다. 플러스 자간을 준 경우는 낱자와 낱자 사이의 넉넉한 공간으로 인해 읽기가 어렵다. 낱말로 문장을 구성하는 한 글줄의 길이를 글줄길이라고 한다. 활자 하나 하나가 레이아웃에서 하나의 점으로 인식되는 것과 같이 글줄 한줄 한줄이 레이아웃에서 하나의 선으로 인식된다. (그림2)

　한줄 한줄의 글줄이 모여서 하나의 면이 만들어진다. 활자의 크기와 두께에 따라 글줄의 굵기가 달라지며 그 글줄이 모여서 만들어진 면의 명암이 달라진다.(그림3) 레이아웃에서 글줄의 길이와 글줄의 위치가 디자인적인 측면에서 중요한 역할을 한다. 전체지면의 시각적인 균형에 영향을 끼친다고 볼 수 있으며 이러한 부분이 적절히 활용될때 안정적인 레이아웃을 할 수 있다.

　가독성의 중요도도 예외가 아니다. 독서하는 데 불편을 주지 않는 적절한 글줄길이여야 한다는 것이다. 글줄길이가 너무 길면 독자의 눈의 이동을 지루하게 하고 너무 짧으면 눈의 이동을 빈번하게 하여 독서에 어려움을 준다. 글줄길이가 길수록 더 많은 글줄사이가 요구된다.

글 줄 사 이

글줄사이

글줄사이는 글의 줄과 줄 사이를 말하며, '행간' 이라고 불린다. 글을 읽을 때 독자에게 활자 하나하나로 읽히는 것이 아니라 하나의 덩어리로 그루핑되어 글줄 한줄 한줄로 인식되어 읽힌다. 글줄사이의 간격은 흰 공간의 수평선으로 볼 수 있다. 글줄사이 간격이 없으면 글을 유도하는 흰 공간의 수평선이 없어져 상하의 글줄에 압박되어 눈이 글을 따라 읽기가 어려워진다.

따라서 글줄이 길수록, 활자의 크기가 클수록, 복잡한 서체일수록 더 넓은 글줄사이가 요구된다. 아주 작은 서체는 넓은 글줄사이를 사용하여야 작은 서체로 인한 답답함이 해소된다.

글자사이보다 글줄사이가 넓은 경우 글줄사이의 흰 공간이 글줄 자체보다 더 중요하게 인식되므로 글을 읽는데 불편함을 준다.(그림1-1) 글자사이보다 글줄사이가 좁은 경우에는 눈의 이동이 옆으로 흐르지 못하고 위 아래로 흩어지게 되어 가독성이 떨어진다.(그림1-2)

낱자 하나하나로 보이지 않고 한줄 한줄로 보이도록 하여 눈의 이동이 방해되지 않도록 적절한 글줄사이를 두는 것이 중요하다.

글줄사이의 간격으로 본문 텍스트 박스의 명암이 달라진다. 글줄사이가 넓어질수록 시각적인 명암이 밝아진다. 이것을 적절히 활용하여 텍스트 박스의 명암 차이를 두어 지면에 시각적인 변화를 줄 수 있으며 시각적인 균형을 유지할 수 있다. 여러 개의 글줄이 모여 하나의 면,

즉 텍스트 박스가 이루어지며 글줄사이의 흰 공간으로 인해 그 면의 명암이 결정된다. 글줄사이의 흰 공간이 글줄의 굵기와 합쳐져서 텍스트 박스의 명암이 결정된다. 글줄사이가 넓을수록 밝은 색의 면으로 인식되며 좁을수록 짙은 색의 면으로 인식된다.(그림2)

적절한 글줄사이는 물리적 수치에 의해 결정되는 것이 아니라 시각적 판단에 좌우된다. 그러므로 가독성과 조형성에 중요한 역할을 미치는 글줄사이의 적절한 공간은 디자이너의 시각적 판단에 의해 결정되는 것이다.

한글 창제 이후 우리의 남다른 문화는 한글이라는 그릇

에 담기기 시작했으며, 오늘날 우리 문화의 꽃을 피우는

중요한 역할을 맡고 있다. 창제 당시 기하학적이며

그림1-1. 글자사이보다 글줄사이가 넓은 경우

한글 창제 이후 우리의 남다른 문화는 한글이라는 그릇에 담기기 시작했으며, 오늘날 우리 문화의 꽃을 피우는 중요한 역할을 맡고 있다. 창제 당시 기하학적이며 단순 명료한 형태를 보였

그림1-2. 글자사이보다 글줄사이가 좁은 경우

한글 창제 이후 우리의 남다른 문화는

글줄사이

한글 창제 이후 우리의 남다른 문화는

한글 창제 이후 우리의 남다른 문화는 한글이라는 그릇에
담기기 시작했으며, 오늘날 우리 문화의 꽃을 피우는 중요
한 역할을 맡고 있다. 창제 당시 기하학적이며 단순 명료
한 형태를 보였던 한글꼴은 먹 70%

한글 창제 이후 우리의 남다른 문화는 한글이라는 그릇에
담기기 시작했으며, 오늘날 우리 문화의 꽃을 피우는 중요
한 역할을 맡고 있다. 창제 당시 기하학적이며 단순 명료
한 형태를 보였던 한글꼴은 먹50%

한글 창제 이후 우리의 남다른 문화는 한글이라는 그릇에
담기기 시작했으며, 오늘날 우리 문화의 꽃을 피우는 중요
한 역할을 맡고 있다. 창제 당시 기하학적이며 단순 명료
한 형태를 보였던 한글꼴은 먹 30%

그림2: 글줄 사이의 흰 공간으로 인해 그 면의 명암이 결정된다.

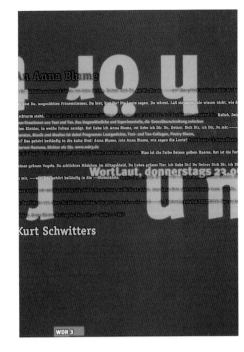

〈포스터 디자인〉, 2001
하나하나의 글줄이 선으로 인식되어 글줄의 길이
변화, 글줄 사이의 변화를 주어 흥미로운 표현이
시도되었다. 글줄의 방향에 따라 시선이동이
유도되었다.

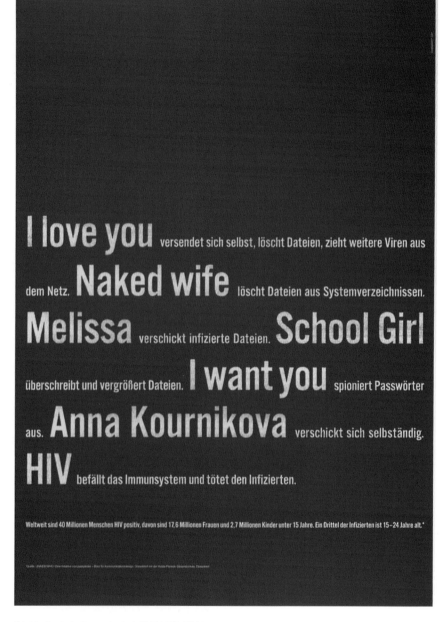

〈Hulda Pankok Gesamtschule의 포스터〉, 2001
이미지를 사용하지 않고 타이포그래피만으로 디자인되었다. 하나의 글줄에 활자의 크기 변화를 주는 것만으로도 지면에
개성이 부여될 수 있으며, 지면을 강조하는 그래픽적 요소로 활용될 수 있음을 알 수 있는 예제이다. 글줄사이의 간격을 많이
두어 답답함을 해소하였으며, 그 사이의 여백과 적절히 조화를 이루고 있다. 또한 돌기(serif)가 없는 서체를 사용하여 깔끔하고
모던한 이미지를 주었다.

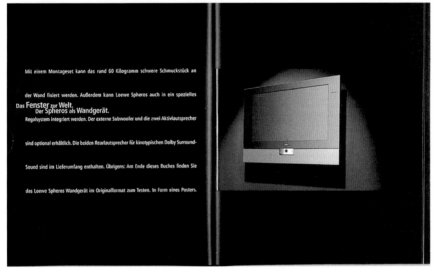

〈Loewe Opta GmbH의 카탈로그〉, 1998
글줄 하나하나가 선으로 표현되어 글줄사이 간격을 달리해서
변화를 주었다. 글줄과 글줄 사이에 또 다른 짧은 글줄을
넣어 넓은 행간으로 자칫 허전해 보이는 단점을 보완했다.
넉넉한 행간이 독서의 지루함을 덜어주고 독자가 집중할 수
있도록 도와준다.

〈책 디자인〉, 2001

타이포그래피가 왼쪽 페이지에서 오른쪽 페이지로 길게 연결되어 있다. 타이포그래피가 글이 읽혀지기 위한
목적보다 그래픽적 모티프로 활용되었다. 경우에 따라서는 레이아웃에서 타이포그래피가 사진 및
일러스트레이션보다 더 큰 시각적 효과를 가져올 수 있다.

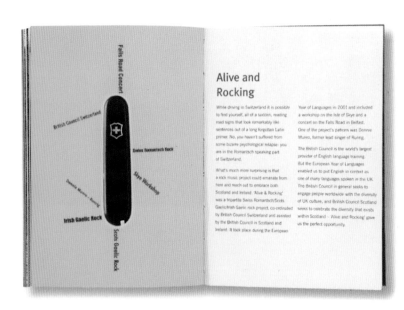

〈British Council의 브로슈어〉, 디자이너 Sarah Cassells

타이포그래피를 응용한 다양한 표현방법 중 하나를 보여주고 있다. 글줄을 하나의 선으로 표현하여
이미지화함으로써 지면에 흥미를 유발시키는 요소로 사용되었다. 흥미를 유발시킴으로써 독자들의 시선을
집중시키고 기억하도록 한다.

Das Ruhrgebiet lernt dazu
Der sechste Tag:
Schulen, Universitäten, Akademien

Liebe Mom, lieber Dad! Also studieren möchte ich in dieser Region nicht. Die größte Universität im Ruhrgebiet, die in Bochum,

〈잡지 Spur I〉

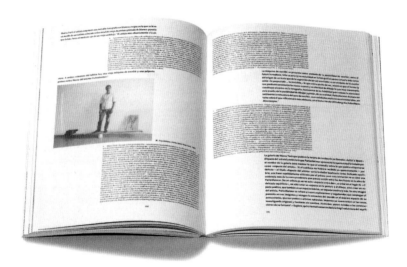

〈카탈로그 디자인〉
글줄이 모여 하나의 면을 만들고, 그 면의 명암은 활자의 크기,
크기, 행간 등의 영향을 받는다. 글줄이 모여 만들어진 사각형의
텍스트 박스들과 이미지 사각박스는 지면의 시각적 밸런스를
고려해 배치되었다. 하나의 이미지 사각박스가 여러 개의
이미지보다 더 큰 효과를 보여주는 예이다.

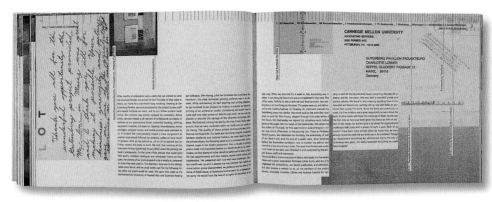

〈Dokumentation Gutenberg Pavillon 2000〉,
디자이너 Annette Schneider, Charlotte Löbner, 2001
글줄이 선으로도, 면으로도 표현됨을 보여준다.
중간 중간에 사용된 세로 글줄이 지면을 생동감 있게 만들어준다.

Der Weg hin in die Stille, das war's doch immer, was man unter Museumsbesuchen verstand. Fast wie in Kirchen, dieses Verhallen des Straßenlärms, das Abdämpfen des Geräuschpegels von draußen durch bleischwere Türen, ja mehr noch als dort, wenn man an das Glöckchen des Meßdieners, an das Knarren des Gestühls, an das

Rhythmus von Licht und Schatten. von hell und dunkel. von Oberfläche und Tiefe. von scharfer bis unscharfer Abbildung, von Bewegung. Licht sichtbar gemacht an weißer Materie. zwischen bläulicher und gelblicher Erscheinung. zwischen Kalt und Warm. zwischen Ferne und Nähe. Licht als Indikator scheinbar struktureller Veränderungen. harte und weiche Kanten und Felder in rhythmischer Wiederholung als Klanganalogien zu Dur und Moll.

〈Museum für Neue Kunst und Modo Verlag의 책 디자인〉, 1998
한 권의 책에 본문 텍스트 포맷을 동일하게 하지 않고 페이지마다 타이포그래피 크기의
변화를 주어 다양한 표현이 가능하게 한다. 활자가 모여 하나의 면으로 인식되고 활자의
크기, 행간, 자간에 의해 그 면의 명암이 달라짐을 보여준다. 충분한 여백이, 빽빽한
타이포그래피만으로 이루어졌을 때 오는 답답함을 해소하고 있다.

»Und wie ein Nichts
ohne Möglichkeit, wie ein totes Nichts
nach dem Erlöschen der Sonne,
wie ein ewiges Schweigen ohne Zukunft und
Hoffen klingt innerlich das Schwarz.

⟨Publikation &
Kommunikations Medien zum
Thema Schwarz의 브로슈어⟩,
디자이너 Sabrina Lyhs, 1998
타이포그래피가 다른 레이아웃
구성요소와 조화를 이루고 있다.
동일한 텍스트 포맷을 벗어나
자유로운 레이아웃을 시도했다.
하나의 글줄을 하나의 선으로
인식하고, 여러 개의 글줄을 하나의
면으로 인식하고 표현하면 표현될 수
있는 방법은 무궁무진하다.

〈전시 카탈로그의 표지〉, 디자이너 Fernando Gutierrez, Pablo Martin
타이포그래피가 커뮤니케이션을 위한 목적에서 벗어나 조형적 요소로 활용된 실험적 작품이다.
활자가 겹쳐지면서 명암과 형태의 변화가 생기고, 이런 변화는 새로운 이미지를 창조한다.

〈포스터 디자인〉

많은 텍스트에서 일부분이 떨어져 내려오는 표현은 독자의 시선을 집중시킨다. 짧은 글줄 하나하나가 각각의 짧은 선들로 표현되었고, 이 선들의 길이, 각도, 위치 변화를 통해 독자의 시선이동을 유도하며 움직임이 느껴지도록 한다.

〈잡지 Premiere〉, 2000
타이포그래피가 사진과 적절한 조화를 이루고 있다. 지면에서
타이포그래피와 사진의 비중을 동등하게 하여 시각적인
밸런스를 유지했다. 아래 그림에서 왼쪽 페이지의 복잡한 형태의
타이포그래피는 오른쪽 페이지의 개성 강한 사진과 시각적인
비중을 같게 했다.

〈실험적인 타이포그래피〉
타이포그래피를 활용한 매우 흥미로운 실험적 레이아웃이다.
타이포그래피만으로도 곡선, 직선, 입체, 공간 등이 표현되었다. 타이포그래피를
단순히 메시지 전달의 목적으로 사용하지 않고 조형적이고 실험적인 표현을
시도했다. 미적 감흥을 불러 일으켜 독자로 하여금 흥미 유발을 유도하기도 한다.

〈실험적인 타이포그래피〉,
디자이너 Shelly Stepp
타이포그래피의 일부분을 삭제했다.

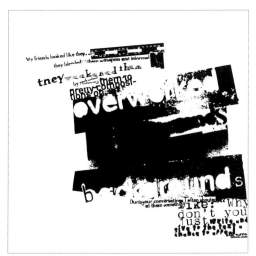

〈실험적인 타이포그래피〉, 디자이너 Shelly Stepp

어떠한 규제나 형식에서 벗어나 타이포그래피의 일부분을 삭제하거나
겹치는 등의 다양한 방법으로 타이포그래피가 커뮤니케이션의 목적이
아닌 회화적, 예술적 표현이 되도록 시도했다.

사 진 과 일 러 스 트 레 이 션

2

일러스트레이션은 사전적으로 전하고자 하는 뜻을 쉽고 명확하게 알게 해주는 그림이라는 의미를 갖고 있다. 사진과 일러스트레이션은 글의 내용이 이해되도록 도와주는 역할을 하는 동시에 독자들의 호기심과 시선을 끄는 도구로 사용된다. 또한 기사의 내용을 쉽고 빠르고 정확하게 전달하는 데 중요한 요소로 작용된다.

커뮤니케이션에는 언어적 수단과 몸짓, 표정, 소리 등의 비언어적 수단이 있다. 레이아웃에서 문자가 언어적 수단에 해당된다면, 사진과 일러스트레이션은 비언어적 수단에 해당될 것이다. 사진과 일러스트레이션은 단순히 텍스트의 부수적 설명이 아니라, 하나의 비언어적인 형태의 디자인 표현방법으로 사용되어 그 자체만으로 커뮤니케이션 수단이 된다.

한 장의 사진이나 일러스트레이션은 수백 수천 마디의 말을 요약한다고 말할 수 있다. 수백 마디의 말보다 하나의 이미지가 주는 의미가 더 크고 효과적으로 작용되는 경우가 많이 있다. '읽는 잡지'보다 '보는 잡지'가 독자들의 주목을 받고 선호도가 높은 것이 바로 그 이유일 것이다.

레이아웃을 할 때 사진과 일러스트레이션은 시선이동의 중요한 요소로 사용된다. 지면을 처음 보는 순간 사진과 일러스트레이션의 크기, 위치, 명암, 개성의 강도에 따라 시선이 먼저 가는 곳이 결정되며, 시선이동의 순서가 결정된다. 시선은 큰 이미지에서 작은 이미지로, 개성이 강한 이미지에서 개성이 약한 이미지로 이동된다. 이러한 디자인 원리를 적절하게 디자인에 활용해야 한다.

훌륭한 레이아웃을 하기 위해서는 기사와 일치하는 사진과 일러스트레이션의 사용이 중요하며, 사진과 일러스트레이션의 적절한 선택과 배치가 중요하다. 기사를 읽음과 동시에 이미지와 연결되도록 보기 편한 곳에 배치해야 한다. 사진과 일러스트레이션은 본문의 내용을 구체적으로 시각화시키고 설득력을 갖게 하는 역할을 하여 레이아웃에 커다란 효과를 가져온다.

✛ 사진과 일러스트레이션의 효과

개성을 부여한다.

설득력을 갖게 한다.

본문을 이해하는 데 도움을 준다.

글의 기능을 보충한다.

흥미를 유발한다.

내용을 기억시킨다.

주목도를 높인다.

감정호소 방법이 될 수 있다.

친밀감을 갖게 한다.

〈잡지 Entertainment Weekly〉, 1996
이미지와 글을 동시에 보게 함으로써 메시지가 보다 쉽고 명확하게 전달된다.
이미지와 타이포그래피가 함께 사용되어 마치 말하는 듯하며 공간감이 느껴진다.

〈Thap의 브로슈어〉, 디자이너 Alice Chang
이미지로 인하여 개성이 부여되고, 글의 기능을 보충하여 설득력을 갖게 한다.
왼쪽 페이지의 타이포그래피를 읽는 동시에 오른쪽 페이지의 이미지를 봄으로써 커뮤니케이션의 효과가 두 배가 된다.

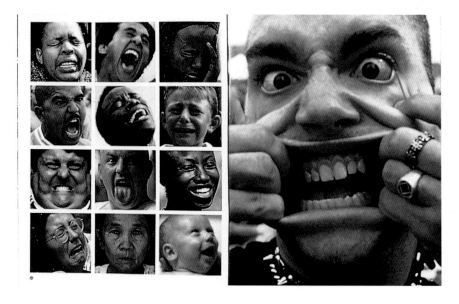

〈Benetton Group의 브로슈어〉, 디자이너 Fernando Gutierrez, Leslie Mello

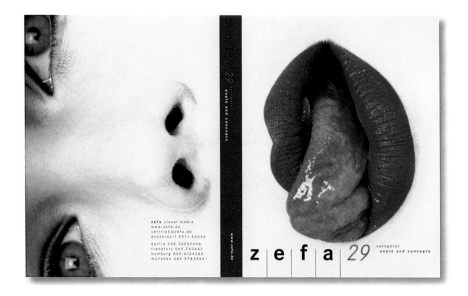

〈zefa visual media gmbh의 책 디자인〉, 2000

〈포스터 디자인〉, 1999
글이 아니더라도 이미지만으로도 메시지가 전달된다.
이미지를 보는 즉시 감정의 변화가 이루어지며,
이러한 변화로 인해 메시지가 더욱 정확하고 쉽고 빠르게 이해된다.

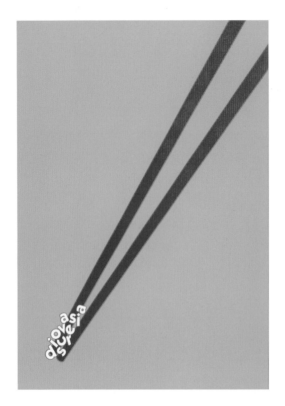

〈Taiwan Design Association의
포스터〉, 2002
흥미로운 사진과 일러스트는 독자의
시선을 집중시키고 흥미를 유발시켜 본문
내용에 관심을 갖도록 유도한다. 또한
지면에 생명력을 불어넣는 역할을 한다.
젓가락 끝에 붙어 있는 타이포그래피가
재미있는 요소로 작용되어 주목도를
높인다.

〈잡지 Esquire〉, 2000
유머러스한 사진이 지면에 개성을
부여해주고 글의 기능을 보충하여
본문에 집중하도록 유도한다. 또한
사진을 통해 본문의 내용을
기억시킨다.

〈Modem Media의 브로슈어〉
위: 스텝을 밟는 이미지와 크기의 변화를 준 타이포그래피가 마치 계단을 오르는 듯한 느낌을 준다. 한 페이지가 꽉 찰 정도 크기의 이미지 사용은 시선을 집중시키고 흥미를 유발시키는 데 부족함이 없다.
아래: 지면 밖에서부터 지면 안으로 내려오는 듯한 이미지가 손의 윗부분을 연상케 하여 흥미를 유발시킨다.

〈Designbüro no 804의 책 디자인〉, 1999

〈British Council의 브로슈어〉, 디자이너 Sarah Cassells
일러스트레이션은 사진과는 또 다른 느낌을 표현할 수 있다.
사실적 표현은 물론 풍자적 표현, 만화적 표현 등 표현 방법이
무궁무진하다. 다양한 일러스트레이션을 활용해 지면에 독특한
개성을 부여할 수 있다.

〈Actia의 브로슈어〉, 디자이너 Anne-Lise Dermenghem

〈enRoute Air Canada의 책 디자인〉, 디자이너 Denis Paquet, 2000
아이처럼 천진하면서도 여성적인 일러스트레이션이 전체 지면의 분위기를 유도한다.
본문의 내용을 이해하는 데 도움을 줌과 동시에 흥미를 유발시켜 독자들을 지면 내로 끌어들이는 역할을 한다.

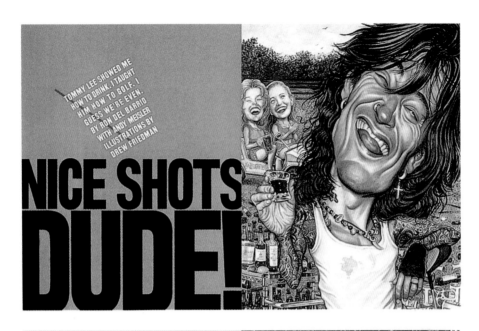

〈Maximum Golf〉, 2000
일러스트레이션의 풍자적이고 익살스러운 표현이 독자의 시선을
자극하는 데 부족함이 없다. 하나의 일러스트레이션이 수백 마디의
말보다 의미가 더 크고 효과적으로 작용될 수 있다.

여 백

3

여백(white space)은 지면에서 비워진 흰 공간을 의미한다. 여백은 디자이너의 의도를 가진 공간이며, 타이포그래피, 사진 및 일러스트레이션 등의 다른 레이아웃 구성요소들에 의해 남겨진 네거티브(negative)한 공간이 아닌 포지티브(positive)한 공간이다. 이 공간은 포지티브한 공간만큼이나 중요하다. 이 공간으로 인하여 다른 레이아웃 요소들이 숨을 쉬게 되며 조화가 이루어지게 되는 것이다.

그만큼 여백은 중요한 요소임이 틀림없으며, 레이아웃 구성요소들 간의 조화를 위해 적절한 여백이 요구된다. 적절하게 고려된 여백은 지면에 입체적 공간을 부여하고 살아 있는 지면을 만드는 데 중요한 역할을 한다.

여백은 의도적으로 만들어지는 조형적 요소라 할 수 있다. 다른 레이아웃 구성요소들을 배치하고 남은 공간이 아니라, 다른 레이아웃 구성 요소들과 같은 비중으로 취급된다. 따라서 레이아웃을 시작하는 단계에서부터 여백을 미리 염두하고 레이아웃해야 한다.

여백은 곧 형상이 될 수 있다. 여백의 형태가 다른 레이아웃 구성요소들을 돋보이게 하지만 반대로 역효과를 가져오기도 한다. 지면에서 흰색이 없으면 검정색이 존재하지 않는 것과 같은 원리이다. 여백이 존재하지 않으면 다른 디자인 요소의 형태도 존재하지 않는다고 볼 수 있다.

어떠한 형태의 여백인가, 얼마만큼의 여백인가에 따라 비어 있다는 느낌을 줄 수도 있고, 살아 숨쉬는 생동감을 줄 수도 있다. 허전한 여백이 아닌 디자인적인 여백이 되어야 한다. 여백의 미를 고려하지 않고 지면을 레이아웃 구성요소들로 빽빽이 채우는 경우가 있다. 이러한 레이아웃은 독자에게 답답함을 주며 정리되지 않고 산만한 지면으로 만든다.

여백의 미를 표현하는 데는 어떠한 공식이나 방법이 없으며, 디자이너의 감각에 의지 할 수밖에 없다. 어떤 여백이 감각적인가를 판단하기는 그리 쉬운 일이 아니며 오랜 숙달에 의해 가능하게 된다고 할 수 있다. 여백을 이해하게 될 때 비로소 디자인의 많은 부분을 이해하게 되었다고 말할 수 있다.

여백은 지면 내에서 살아 있는 공간으로 눈에 쉼터를 제공하는 숨을 쉬는 공간이다. 단순히 남겨진 빈 공간이 아니다. 여백으로 눈의 쉼터를 줌으로써 독자로 하여금 시각적으로 안정감을 갖게 하며 레이아웃 구성요소들이 정리되어 보여 전달하려는 내용의 이해에 도움을 준다. 레이아웃의 근본이자 중요한 핵심인 효과적인 커뮤니케이션을 위해 여백이 주도적 역할을 하는 것이다.

적절히 잘 표현된 여백은 레이아웃 요소들을 하나의 조직으로 묶는 역할을 하며 강력한 내재된 힘을 표출하여 여백의 가치를 극대화시킨다. 여백과 다른 레이아웃 구성요소들 간의 조화와 시각적인 밸런스가 이루어질 때, 레이아웃은 정리되어 보이고 안정적으로 보인다.

조형적인 역할을 한다.

여백은 비어 있다는 생각에서 벗어나 곧 형상이라 생각하여야 한다. 이 형상이 타이포그래피, 사진 및 일러스트레이션 등의 다른 구성요소들과 조화를 이룰 때 지면에 깊이와 공간감을 표현할 수 있다. 음양의 원리와 같이 다른 요소들 없이 여백이 존재하지 않으며, 여백 없이는 다른 요소들이 존재하지 않는다.

시각적인 안정감을 주도한다.

여백으로 인해서 시각적인 밸런스가 이루어질 때 레이아웃이 정리되어 보이며 조형적인 여백의 형태와 다른 레이아웃 요소들의 형태가 적절한 위치에 적절한 비중으로 정해졌을 때, 전체 지면은 안정감을 찾는다. 여백을 흰색으로 연상하고 다른 요소들을 검정색으로 연상해보자. 흰색과 검정색의 양의 적절한 비중을 고려하면 시각적으로 안정적인 지면을 레이아웃 하는데 도움이 될 것이다.

전체적인 통일감을 구축한다.

여백과 다른 구성요소들의 시각적 밸런스가 안정적으로 이루어질 때 지면은 정리되어 보이며 통일되어 보인다. 하나하나의 분산된 레이아웃 구성요소가 아닌 전체를 하나로 묶어주는 역할을 하여 정확하고 빠른 커뮤니케이션을 유도한다. 모든 디자인에서 통일감은 가장 중요한 원리이다.

눈의 쉼터를 제공해 준다.

정보로만 가득 찬 지면은 읽는 이로 하여금 답답하게 하며 여유가 없게 한다. 적절한 여백은 시선운동의 쉼터를 제공하고, 시각적 피로와 혼란을 덜어주고, 각 요소들의 주목성을 높이며, 내용이 기억되도록 돕는다. 너무 많은 내용을 하나의 지면에 보여주는 것보다 여백을 활용한 시원한 지면을 레이아웃하자.

시선집중 및 시선을 유도하는 역할을 한다.

여백은 독자의 시선을 집중시키고 시선을 유도하는 기능을 한다. 디자이너가 의도적으로 시원하게 남긴 여백은 독자로 하여금 시선 집중을 하게 하여 지면으로 독자를 끌어들이는 역할을 한다. 여백은 남겨진 공간이 아니라 처음부터 의도적으로 만들어진 공간이다. 모든 여백이 시선을 집중시키는 것이 아님을 염두에 두자.

지면이 비어 보이고 허전해 보이는 여백이 아니라 다른 레이아웃 구성요소와 조화를 이루고 여백 자체에서 강한 힘을 표출해 내는 여백이어야 한다.

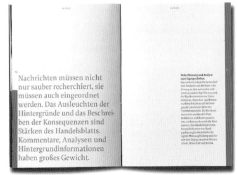

Nachrichten müssen nicht nur sauber recherchiert, sie müssen auch eingeordnet werden. Das Ausleuchten der Hintergründe und das Beschreiben der Konsequenzen sind Stärken des Handelsblatts. Kommentare, Analysen und Hintergrundinformationen haben großes Gewicht.

〈Handelsblatt의 책 디자인〉

여백이 적절히 사용되었을 때 독자는 지면에서 안정감을 찾는다. 너무 많은 여백은 허전함과 불안감을 준다. 적절한 여백의 기준은 수치상으로 말할 수 없고, 감각적으로 접근해야 하는 문제이다. 여백의 크기와 양은 다른 레이아웃 구성요소의 크기, 양과 적절하게 균형을 이루어야 한다. 본문에 사용된 타이포그래피에 의해 본문 텍스트 박스의 명암이 결정된다.

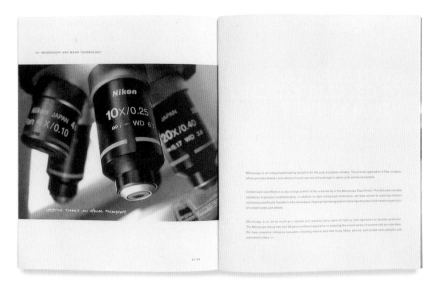

〈Econotech Services의 브로슈어〉, 디자이너 Kim Woff

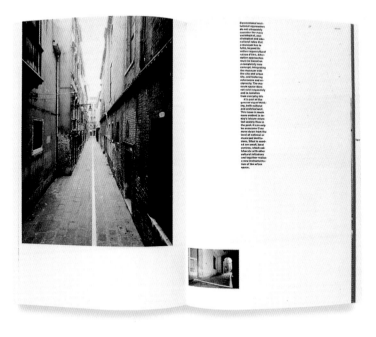

〈책 디자인〉, 1998
글줄이 짧게 아래로 길게 씌어진
텍스트 박스와 수평의 글줄 하나가
시각적 균형을 이루고 있다. 이
수평의 글줄이 흰 여백을 면 분할하는
역할을 하면서 허전한 여백이 되지
않는다. 이 여백은 지면 전체에
시각적 안정감을 주는 데 크나큰
영향을 미치고 있다.

네 거 티 브 negative 공 간 의 형 태

〈Hiroko Koshino International Corporation의 브로슈어〉
오른쪽 페이지에 이미지를 배치시키고 왼쪽 페이지에 텍스트 박스의
형태를 다양화하여 지면에 개성을 부여하였다. 본문 텍스트 박스의
형태가 또 다른 여백의 형태를 만든다. 이 여백의 형태와 본문
텍스트인 박스의 형태가 조화를 이루어 지면에 시각적 안정감을 준다.
레이아웃을 시작할 때부터 여백을 고려해 본문 텍스트 박스의 크기와
형태를 결정해야 한다.

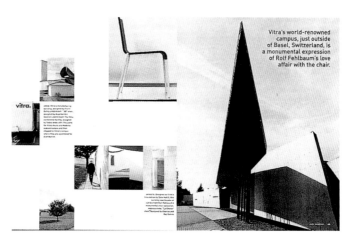

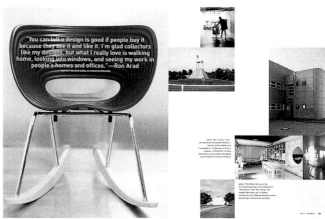

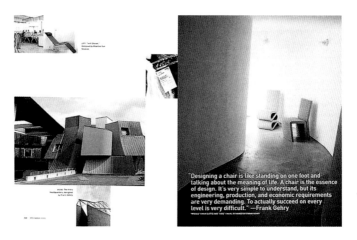

〈Fast Company의 브로슈어〉,
디자이너 Emily Crawford,
2000
모듈 그리드를 바탕으로 레이아웃
되었다. 처음부터 여백의 형태를
감안하고 사진과 타이포그래피의
위치가 결정되었다. 여백은 다른
레이아웃 구성요소들에 의해
남겨진 형태가 아니고 그 자체로서
힘을 발휘하며 지면의 깊이와
공간감을 표현하기도 한다.

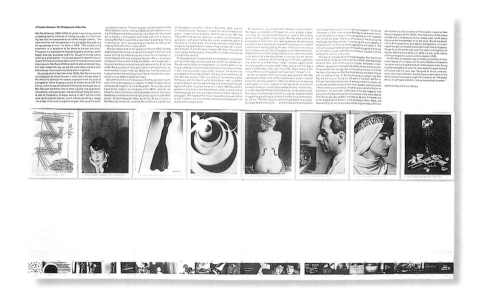

⟨ Walker Arts Centre의 전시 브로슈어⟩, 2000
3단 칼럼 그리드가 활용된 펼친면이다. 지면을 상하로 4등분하고
하단에 작은 이미지들을 배치했다. 나머지 3등분에 본문 텍스트,
이미지, 여백의 비중을 같게 처리했다. 여백이 빽빽한 지면에 눈의
쉼터 역할을 하고 있다. 쉴 수 있는 여백을 줌으로써 본문 텍스트와
이미지가 더욱 강조되었다고 할 수 있다.

〈Swiss Army Brands Inc., Annual Report〉, 1999
지면을 �꽉 채운 본문 텍스트와 이미지는 독자에게 답답함을 주며, 읽고
싶지 않게 만드는 요소로 작용한다. 여백이 적절히 남겨진 지면이 독자들에게 편안함과 안정감을 느끼게 한다.

〈Boodle Hatfield의 브로슈어〉
충분한 여백은 흥미를 유발시키는 요소로서 작용한다. 페이지 좌우에 서로 상반된 검정색과 흰색의 충분한 여백이 지면의
강조되는 부분으로 독자의 시선을 집중시킬 수 있으며, 충분한 눈의 쉴 수 있는 공간으로 작용하여, 독자로 하여금 안정감을
찾게 하며, 본문 텍스트에 집중하도록 한다.

색 상

4

편집 디자인의 목적은 독자와 커뮤니케이션하기 위함이다. 정확한 커뮤니케이션을 하기 위해서는 독자를 우선 배려해야 한다. 글을 읽는 데 혼돈의 여지가 없어야 하며, 쉽고 빠르게 의미전달이 가능하도록 해야 한다는 뜻이다. 이러한 목적을 수행하기 위해서 색채의 역할이 크다고 볼 수 있다. 색채는 독자의 흥미를 유발시키고, 구성요소들과의 조화를 이루게 하고, 지면을 정리해줌으로써 혼돈의 여지 없이 글을 재미있고 정확하게 읽도록 해 준다.

각각의 색상은 고유의 느낌을 가지고 있다. 일반적으로 적색 계통은 정열·강렬함을, 청색 계통은 평온함·편안함·안정감을, 황색계통은 발랄함·온화함·화려함 등의 느낌을 가지고 있다.

색채를 선택할 때는 전체적인 책의 흐름과 레이아웃 구성요소들과의 조화를 고려해야 한다. 다양한 배색을 통해 조형적인 측면에서 다양한 변화를 시도해 볼 수 있다. 배색은 전반적인 레이아웃의 느낌을 변화시킬 수 있는 힘을 가지고 있다. 배색방법으로는 동일색 배색, 비슷한 색 배색, 반대색 배색이 있다.

먼저, 동일색 배색은 동일한 색에 명도와 채도의 차이만을 두어 배색하는 방법이다. 동일색 배색과 비슷한 색 배색은 전반적으로 디자인이 깔끔하고 정리되어 보이는 효과를 가져 올 수 있다. 그와 달리 반대색 배색은 개성이 뚜렷하고 강한 인상을 주어 지면이 생동감이 넘치고 율동감이 느껴지게 한다. 이런 배색방법은 흥미유발의 방법으로 좋은 효과를 볼 수 있으나, 의도되었던 디자인 방향에 맞는 적절한 색상의 선택이 필수적이다.

무채색(흑색, 백색, 회색계열)의 선택은 레이아웃에서 기대 이상의 효과를 가져온다. 무채색을 적절하게 사용하면 유채색에서 느껴지기 힘든 새로운 변화의 효과를 얻을 수 있다. 여백의 미를 살려 여백이 디자인되었을 때, 흑색과 회색 계열의 조화 속에서 세련되고 현대적인 이미지가 연출된다. 경우에 따라 색조색으로 디자인된 레이아웃보다 더욱 강렬하고 흥미유발의 효과를 가져오는 경우도 많다.

색채 선택에서 가장 중요한 부분은 처음부터 계획된 디자인 방향과 일치되어야 한다는 것이다. 순간적인 아름다움에 의해 색채가 선택되는 것이 아니라 디자인 의도에 맞게, 계획에 의해 선택되어야 한다. 그래야 레이아웃의 산만함을 배제하고 레이아웃의 통일감을 유지할 수 있다.

✚ 색상의 효과

흥미를 유발시켜 주목하게 한다.

독자가 지면을 보는 것과 동시에 독자의 시선과 흥미를 끌어 기억하게 한다. 색상은 독자의 주목성을 높여 판매량을 높이려는 마케팅 전략과 연결된다. 서점의 수많은 책들 중에서 개성이 강하고 주목성이 높은 색상이 사용된 표지에 시선이 집중되고 우선적으로 선택되는 이유가 여기에 있다고 할 수 있다. 내지 부분도 마찬가지이다. 독자가 책을 한 번 훑어보고 어느 칼럼을 읽을지 결정하는 과정에서 색채가 흥미를 유발해 그 칼럼을 선택하게 하기도 한다.

지면을 정리해주는 역할을 한다.

무엇이 더 중요하고 덜 중요한지 색채의 변화로 구분하고 정리해주면, 혼돈의 여지를 없애주어 독자가 이해하고 읽기 쉽게 하여 가독성을 높여준다. 하지만 과다한 색상의 변화는 오히려 시각적으로 산만하게 하고 가독성을 떨어뜨려 혼란의 여지를 만드는 요소로 작용될 수 있으므로 주의해야 한다. 성공적인 레이아웃은 레이아웃 구성요소들을 지면 내에서 조화롭게 정리 정돈하여 보다 정확하고 빠르게 독자와 커뮤니케이션하는 것이다.

호소력을 가지고 있다.

단순히 아름다움과 시각적 효과만을 위한 레이아웃 요소가 아니라 색채가 독자와 커뮤니케이션을 하고 독자 역시 색채와 커뮤니케이션을 한다는 의미이다. 이러한 효과를 통해 창조적인 레이아웃이 만들어지며 독자와의 커뮤니케이션을 통해 전하고자 하는 내용을 보다 쉽고 정확하게 이해하도록 도와주는 역할을 한다.

구성요소들의 조화를 이루게 한다.

다양한 배색을 통해 레이아웃 구성요소들을 하나로 묶어주는 역할을 한다. 전체 지면에 통일감을 부여해주며 레이아웃 구성요소들 간의 관계를 만들어주어 각각의 개체가 두드러지지 않고 전체가 하나로 보이고 조화가 이루어지도록 해준다.

개성을 부여하며 차별화시켜준다.

지면에 생명력을 불어넣어 살아 숨쉬는 지면으로 만든다. 다양한 배색 방법으로 밋밋한 지면에서 벗어나 개성을 부여하며 차별화시키고 생동감이 넘치고 율동감, 입체감이 느껴지도록 한다.

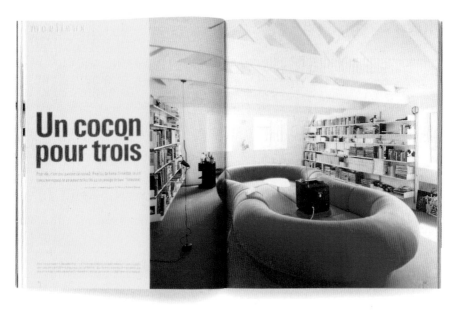

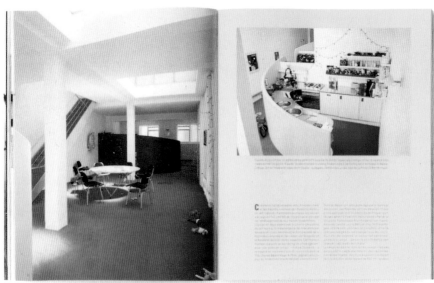

〈잡지 Maison Francaise〉, 2001

형광빛이 도는 핑크색과 노란색의 배색이 시선을 자극하고 흥미를 유발시킨다. 형광빛이 도는 핑크색 톤이 발랄하고 신선해 보여
생명력을 불어넣어 주고 있다. 왼쪽 페이지의 타이포그래피 색상과 이미지에 사용된 색상을 동일하게 하여 지면에 통일감을
부여하였다.

〈잡지 Price Waterhouse/C&L.〉, 1998
원색의 이미지를 한 가지 색톤으로 바꾸고 컴퓨터 작업으로
독특한 이미지 표현을 시도하였다. 서로 반대색인
보라계통과 연두계통의 색상은 흥미를 유발시키며, 함께
사용된 브라운 계통의 색상이 지면을 차분하고 안정되게
하고 있다. 페이지마다 동일한 배색 방법을 채택해 책 전체에
통일감을 부여하고, 지면 전체가 하나로 보이도록
구성요소들 간의 조화를 꾀했다.

〈책 디자인〉, 디자이너 Neil Walker
무채색과 노랑색의 배색으로 차분하면서도 깔끔한 디자인을 했다. 노랑색이 무채색의
사용으로 인해 더욱 도드라져 보이며 흥미유발을 시키는 요인으로 작용한다.

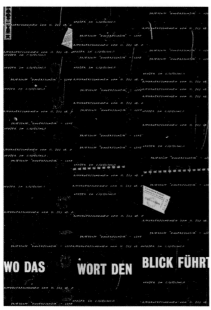
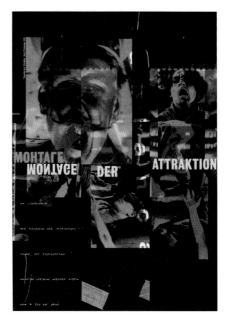

〈Casablanca & Cinema의 포스터〉, 2001
검정색 바탕에 원색을 사용함으로써 지면에 개성을 부여하며 주목률을 높여 흥미를 유발시키고 있다.

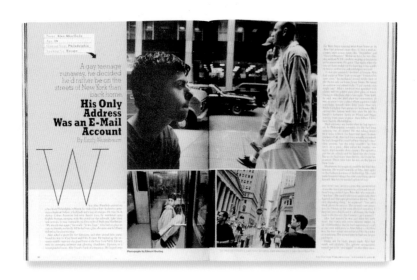

〈잡지 The New York Times〉, 디자이너 Claude Martel, Andrea Fella
회색조의 무채색과 노란색의 배색으로 깔끔하고 안정된 지면이 연출되었다. 무채색과 유채색의 배색은
지면에 강조할 부분을 만들어주며 상호보완작용을 하여 상대의 색을 더욱 돋보이게 한다.

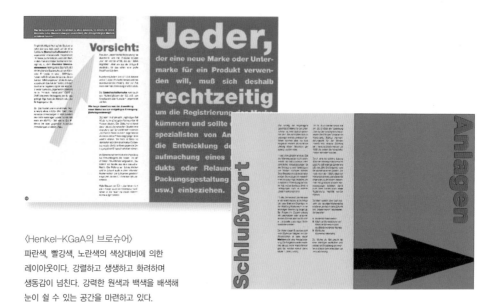

〈Henkel-KGaA의 브로슈어〉
파란색, 빨강색, 노란색의 색상대비에 의한
레이아웃이다. 강렬하고 생생하고 화려하며
생동감이 넘친다. 강력한 원색과 백색을 배색해
눈이 쉴 수 있는 공간을 마련하고 있다.

〈Jugendkontaktstelle der Gemeinde Freienbach의 Annual Report〉, 2001
여러 가지 다른 색상에 채도를 같게 하여 시각적인 안정감을 느끼게 했다. 페이지마다 다른 색상의 사용은 지루함을 없애주고 재미를 주는 요소로 작용된다. 바탕색과 반대색 톤의 사각 테두리가 시선을 집중시키고 지면에 강조 부분으로 응용되었다.

03

+ 레 이 아 웃 구 성 원 리

성공적인 레이아웃을 하기 위해서는 레이아웃 구성요소들 간의 조화가 필수적이다. 레이아 웃 구성요소인 타이포그래피, 사진 및 일러스트레이션, 여백, 색상 등이 어떻게 조화를 이 루게 할 수 있을까? 사실 이 문제의 해결방법은 뚜렷하게 대답하기 힘들다. 결국 디자이너 의 오랜 경험에서 얻은 감각에 의존하게 된다고 말할 수밖에 없다. 하지만 레이아웃의 기 본적인 구성원리를 알고 접한다면 그 해결책을 조금은 손쉽게 찾아낼 수 있을 것이다.

레이아웃의 구성요소들을 디자인 컨셉트에 맞게 레이아웃할 때 고려할 구성원리로는, 통 일, 변화, 균형, 강조 등이 있다. 하나의 지면을 레이아웃할 때는 이 구성원리 중 하나만 적 용되는 것이 아니라 여러 가지가 동시에 적용된다.

'통일'은 레이아웃 구성요소들이 질서 있게 결합되었음을 의미한다. 지면 전체를 하나로 묶어줌으로써 디자인을 읽어내기 쉽도록 하여 의미전달을 쉽게 하는 데 목적을 두고 있다. 통일을 주는 방법으로는, 레이아웃 구성요소들을 근접, 연속적으로 반복시켜 각각의 개체 를 결합시켜 하나로 보이게 하여 지면에 질서를 잡아주는 방법이 있다. 또한 다양한 구도 를 이용하여 배치시킬 때 전체 지면이 통일되어 보인다.

그러나 통일에만 치우치면 자칫 지루하고 흥미 없는 레이아웃이 될 수 있다. 통일과 동시 에 적절한 '변화'를 표현해줌으로써 지면에 생명력을 불어넣어야 한다. 변화를 주는 방법 으로는 리듬, 율동, 동세를 통해 독자의 시선 이동을 유도하여 동적인 움직임을 표현하거 나, 공간감, 입체감, 대비, 비대칭, 질감 등으로 흥미를 유발시켜 살아 숨쉬는 생생한 지면 을 구성할 수 있다.

'균형'은 시각적, 정신적 안정감을 말한다. 지면 위 레이아웃 구성요소들의 보이지 않는 움직임이 균형을 이룰 때 레이아웃 전체가 안정적으로 보이며 독자로 하여금 정신적 안정감을 찾게 한다. 균형은 레이아웃 구성요소들의 적절한 크기나 위치를 결정할 때 결정적인 요소로 작용된다. 균형을 이룸으로써 산만해 보이고 혼란스러워지는 문제점을 최소화할 수 있다. 균형을 주는 방법으로 레이아웃 구성요소들의 크기에 의한 균형, 명암에 의한 균형 등이 있다.

'강조'는 지면의 단조로움을 피하고 긴장감을 풀어주는 역할을 하며 주목도를 높이고 독자의 시선을 모으는 시선집중의 기능을 한다. 흥미 유발로 시선을 지면으로 끌어들이도록 개성을 부여하는 것이 바로 강조이다. 강조를 통해 호기심을 일으켜 효과적인 커뮤니케이션을 하도록 하는 것이 그 최종 목적이라 할 수 있다. 강조를 주는 방법으로 레이아웃 구성요소들의 형태에 의한 강조, 색상에 의한 강조 등이 있다.

통 일

레이아웃에서 통일은 레이아웃 구성요소들의 결합과 질서를 말한다. 즉 레이아웃 구성요소들 간에 조화나 규칙이 존재하고 있음을 의미한다. 레이아웃은 단순한 우연으로 만들어지는 것이 아니라 구성요소들 간의 관계성을 찾아 가는 것이다. 이러한 관계성이 레이아웃을 정리되어 보이게 하고 독자로 하여금 혼란의 여지를 없애준다. 결국 레이아웃에서 통일의 목적은 디자인을 읽어내기 쉽게 하고 의미전달이 쉽게 하는 데 있다.

통일성을 부여함으로써 지면 전체가 하나로 보이게 된다. 레이아웃 구성요소들이 의도된 규칙에 의해 배치될 때 각각의 개체로 보이기보다 전체가 하나로 정리되어 보이는 것이다. 다양한 이미지들이 서로의 관계성 없이 조화를 이루지 못한다면, 각각의 이미지는 별개의 것으로 보이거나 서로 관련이 없어 보인다. 전체가 조화를 이룰 때 각각의 이미지가 더욱 큰 힘을 발휘하는 것이다. 전체가 부분보다 뛰어나야 한다는 것이다. 그럼으로써 독자가 부분 부분을 느끼기보다 전체를 보게끔 하여 그 디자인을 이해하기 쉽게 하여야 한다.

레이아웃에 통일성을 주기 위해서 레이아웃 구성요소들을 어떠한 규칙에 의해, 어느 크기로, 어느 위치에 위치시키느냐가 문제이다. 이 문제에 대한 해결방법으로 레이아웃 구성요소들 간의 근접, 반복, 연속, 구도 등이 있다.

근접

이것은 각각의 구성요소들을 가까이 두어 통일성을 부여하는 방법이다. 가까이 놓임으로써 전체로서의 관계를 갖고 있는 하나의 패턴으로 보인다. 서로 다른 형태일지라도 레이아웃 구성요소들을 근접시켜 위치시킴으로써 각각의 개체로 보이기보다 하나로 보이도록 한다.

반복 · 연속

이것은 이미지를 반복하여 레이아웃 구성요소들 간의 연결고리를 만들어 줌으로써 책 전체에 통일감을 부여하는 방법이다. 레이아웃 구성요소의 크기, 색상, 질감 변화 등의 연속적인 패턴 형식으로 서로 연관성을 갖고 여러 번 반복시킴으로써 리듬감, 공간감 등이 표현된다. 반복은 단순함 속에서 더욱 강한 힘을 표출하게 하는 방법이다.

구도

구도는 레이아웃 구성요소들을 하나로 묶어줄 수 있는 방법으로 레이아웃에서뿐만 아니라 모든 예술 분야에 적용된다. 대칭구도, 사선구도, 삼각구도, 역삼각구도, 방사선구도, 원형구도 등이 있다. 대칭구도, 삼각구도와 원형구도는 무난하면서 자주 사용되는 방법으로 안정적인 지면을 만든다. 사선구도, 방사선구도와 역삼각구도는 역동적이고 개성이 강한 지면을 만든다.

〈The Seiyu Co., Ltd의 브로슈어〉

하나의 주제로 연상되는 이미지들을 패턴 형식으로 연속적으로 반복하여 나열하면 전체가 하나로 묶여 정리되어 보인다. 시선이 근접해 있는 이미지로 이동되면서 시선이동이 유도된다. 시선이동으로 인해 지면에 리듬감이 느껴진다. 타이포그래피가 이미지 사이사이에 삽입되어 시선을 집중시킴으로써 메시지 전달의 효과가 크다.

지면을 동일한 크기로 9등분한 뒤, 레이아웃
구성요소들을 시각적인 균형을 고려하여
모듈 안에 배치시켜 9개의 모듈을
근접시키는 방법으로 통일성을 부여하였다.

〈잡지 Wallpaper〉, 2000
모듈 그리드 바탕에 면 분할을 하고
각각의 모듈에 이미지나 타이포그래피를 배치시켜 지면에 질서를
부여했다. 일부 모듈에는 여백을 배치해 쉴 수 있는 공간을 만들어
꽉 찬 느낌에서 오는 답답함을 해소시켰다. 시선은 이미지를 따라
이동되므로 이미지를 어느 위치에 배치하느냐가 중요하며 지면
전체의 시각적 균형을 고려하며 정해져야 한다.

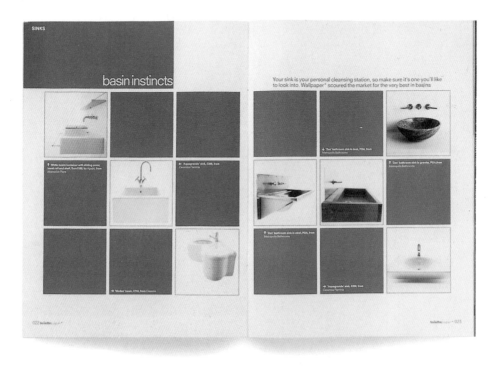

〈잡지 Room〉, 2001
크고 작은 같은 형태의 이미지를 근접시켜 지면에 통일감을 주었다. 크기의 변화, 색상의 변화로 같은 이미지의 반복에서 오는
지루함을 감소시켰다. 시선은 큰 이미지에서 작은 이미지로, 복잡한 이미지에서 간단한 이미지로 이동된다. 이 점을 고려하여
타이포그래피의 위치를 결정하였다.

〈Art Directors Club의 책 디자인〉, 2002
이미지를 근접시킴으로써 하나하나의 개별 이미지로 보이기보다
전체로 보이도록 하여 지면을 정리했다. 왼쪽 페이지 이미지 중
하나를 오른쪽 페이지의 같은 위치에 배치하여, 왼쪽 페이지에서
오른쪽 페이지로 시선이동을 통해 연결되도록 하였다.

반 복 , 연 속

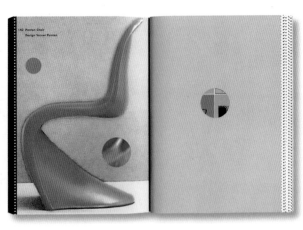

〈책 디자인〉, 1998
같은 크기의 원을 반복시키고 그 중 하나에 색상으로 표현함으로써 시선이 집중되도록 했다. 그리고 같은 원을 내지에도 반복해 표지와 내지가 연결되어 보이도록 해 책 전체를 통일시켰다. 반복되는 원의 크기와 위치에 변화를 주어 시선이동을 통해 레이아웃 구성요소를 하나로 묶어주었다.

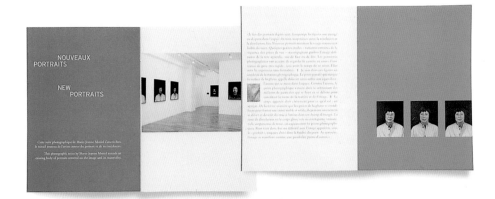

〈Pierre-Francois Ouellette Art Contemporain의 브로슈어〉
책 내지에 사용한 사진 이미지의 일부를 책의 다른 페이지에 반복적으로 사용해 시선이 연결되도록 했으며, 평면이 아닌 공간감이 표현되었다. 레이아웃 구성요소들 간의 관계성을 갖게 하여 지면 전체를 하나로 묶어주고 있다.

lighten up

〈Interiors의 브로슈어〉,
2000
오른쪽 페이지에 사용한 사진
속의 곡선과 본문 텍스트
박스의 외곽 형태를 동일하게
반복하여 통일감을 주었다.

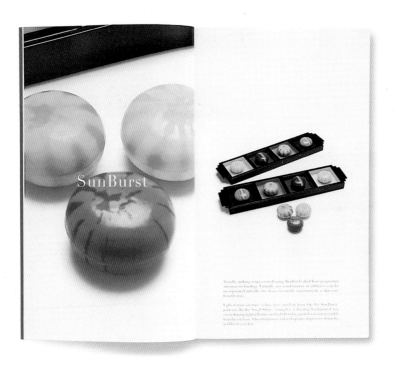

SunBurst

〈Brandford Soap Works,
Inc.의 브로슈어〉
좌우 페이지에 동일한 이미지를
확대, 축소하여 사용해 좌우
페이지의 통합과 질서를
유지하였다.

〈Takashimaya의 브로슈어〉
대칭구도를 사용해 지면이 정리되고 간결하게 표현되었다.
심플하지만 오히려 그 속에서 강한 메시지가 전달된다. 메시지
전달을 직접적인 접근으로 쉽고 정확하게 하였다. 대칭구도는
자칫 지면의 정지 상태를 자아낼 수 있으므로 통일감과 동시에
변화를 주도록 한다.

〈Doen entertainment agenda The Hague의 펼친면〉

위 그림은 방사선구도, 아래
그림은 사선구도를 바탕으로
레이아웃되었다. 지면에
역동감과 생명력을 불어넣어
생동감 있는 레이아웃이다.
구도를 바탕으로 전체가
조화를 이룰 때 더욱 더 큰
힘을 발휘할 수 있다.

2

지면의 통일과 변화가 동시에 적절히 표현되었을 때, 깔끔하고 정리된 지면 안에서 흥미가 유발되고 효과적인 메시지 전달이 가능하게 된다.

어느 한쪽으로 치우치지 않고 통일과 변화가 적절히 이루어질 때 레이아웃에 생명력을 불어넣어주며 흥미 있고 살아 있는 지면을 구성한다. 즉 통일에 치우치면 자칫 정지 상태의 지면을 만들 수 있으며, 변화에 치우치면 정리가 안 되고 산만해 보여 정확한 메시지 전달에 어려움을 줄 수 있는 것이다. 알맞은 지면의 변화로 단조롭고 시각의 정지된 상태를 막아야 한다.

레이아웃에서 구성요소들의 변화는 통일 이상으로 중요하다. 지면 전체의 질서를 잡고 혼돈의 요소를 최소화함으로써 정확한 메시지를 전달하기 위해서는 지면의 통일이 중요한 요소이지만, 지면의 통일 못지않게 중요한 요소가 지면의 변화이다. 지면의 변화를 주는 목적은 지면에 개성을 부여하고 독자의 흥미를 불러일으킬 수 있는 요소를 만들기 위함이다.

정확하고 쉽고 빠른 커뮤니케이션을 하기 위해 보고 읽기 편하게 정리 정돈된 레이아웃이 요구된다. 하지만 지면의 통일에만 치우친 레이아웃은 독자로 하여금 지루함을 유발시키며 흥미를 결여시키는 요인으로 작용하므로, 통일과 변화가 적절하게 표현되어야 하는 것이다.

지면에 변화를 주는 방법으로는 리듬, 율동, 동세, 공간감, 대비, 비대칭, 질감 등이 있다.

리듬 · 율동 · 동세

레이아웃 구성요소들의 동적인 움직임을 말한다. 독자의 시선이동을 유도하여 움직임을 표현함으로써 리듬감, 율동감, 동세 등이 느껴진다. 정지되지 않은, 생생한 지면을 만들 수 있으며 독자들로 하여금 본문 내용에 흥미를 갖고 접할 수 있도록 유도하는 요소로 작용한다.

공간감 · 입체감

레이아웃 구성요소들의 크기, 위치, 명암 변화 등을 통해 평면이 아닌 입체적인 표현이 가능하게 한다. 공간감을 느끼게 하여 살아 숨쉬는 지면을 만들어 줄 수 있다.

대비 · 비대칭

대칭이 지면에 통일감을 준다면, 비대칭은 지면에 변화를 주는 요소로 활용될 수 있다. 비대칭은 시각적인 불안감을 자아내기도 하지만 동시에 흥미를 유발시키고 개성을 부여한다.

질감

다양한 종류의 종이의 선택으로 다양한 시각적인 표현이 가능케 한다. 독자의 촉각을 자극하여 흥미 유발을 시키며 미적 즐거움을 느끼도록 한다.

基本理念

近来、我国はかなり高度な工業国を形成し、さらには情報化社会への移行をも現実のものとしました。大量生産、大量消費時代から、情報化された技術を背景とする物質や高度な価値による高度な情報の時代へと移行し、現実な価値を追求する社会に私たちは移行をなしつつ、こうしたなかで、人々の価値もまた、ゆたかな物の価値にする欲求から、人間性に対する欲求もまた変化しています。各個人や各自の自発的な欲求をより満たそうとする欲求や、個一的な生産者の一律的にかつてそれが身体的な生活の充実を求めるに対し、同時にニューマニティーへの欲求から、現代社会のひとつの特徴であると考えるでしょう。このような物材的な変化を背景として、アクシスは、いちはやく「デザイン」をテクノロジーとヒューマニティーをつなぐ有意義な役割を果たすものと考え、1981年以来、こうした文化的側面の分析、コンセプトや事態の研究をはじめ物を考え、「デザイン」の企てをおしめてアクシスを提供しました。その後5年にわたるゆたかな人々の歴史をはじめ、1981年よりにアクシスとともにあゆみに励をかけてまいりました。新しい時代の厳しさとは、デザインは省にある欲求を求められていると、また、高度なおけるデザインの可能性とをはじめ、アクシスは、こうした事態をつくることのすべてのあらゆる。デザインによって有効な貢献をするをはたらきを行なっています。

デザインと生活

デザインは、成熟した社会をおとわれの多で豊富をおかなしろなものと考えます。人とモノ、人とモノ、人とが社会、いった媒体とコミュニケーション・インターフェイスとして、デザインにかな役割もおかなしくにあえます。そうしたデザインの前には新しな役割も、といた期待をこめて「AXIS」という名のおもなであります。ここでをデザインとは、物に含めできたへの要求を持るものをのみさまのなくてのみでもであるがもあかりのできたものとであるでもであるを考えます。大きなものであなにさえもこうしたデザインの企てがくられ、本来の生みだされなものであて、出会のためのものであるあなた的なもの、こうしたそれ。今、デザインは生みだすというと物めるものとなる、生活のなにひもをもものなかにこそデザインの可能性があり、生きをはじめると文化を欲みだすための役割をはだしています。

アクシスは、こうした文化的な側面でのデザイン、大きなおけると反応的「デザイン」をジャーナルにて、人々ようのコミュニケーション活動を展開しています。

AXIS PHILOSOPHY

Japan is gradually restructuring from an advanced industrial society into an information-oriented society. Mass production and volume consumption are giving way to new production patterns and selective consumption using information and aesthetic values. There is a general confidence that our industrial society is beginning to mature into a form more finely tuned to individuals' needs. People's tastes are shifting from concern with physical values towards the human qualities of products. Today's consumers are looking for things that further self-expression, respect individuality, and support creative lifestyles.

Reading the signs of the times early on, Axis was founded in 1981 on the belief that design would play a crucial role in the new relationship between humanity and technology. After five years analyzing cultural and business trends, we came up with the idea for Axis as a medium for promoting the concept of 'living with design'. It has been an exciting seven years full of incident and stimulation for us, all in our diverse activities studying and describing design from these basic angles. And all these activities are aimed at gaining public recognition of the importance and the benefits of design.

LIVING WITH DESIGN

Interfacing between people and things, things and society, and between people and people, design has become one of the key elements in the maturation of our society. Great expectations are now placed on design. The name 'Axis' was taken from coordinate geometry as we conceived the new venture as an attempt to offer a matrix for tracking the lines of development and growth of design in these new conditions. Design not confined to modelling and styling, but considered more widely as the creative power underlying our entire society. For us, the original intention of design is the creation of the ideal relation between people and things, and people and their environments. Everyone is basically creative, and design is both a need and an ability latent in all of us. In the past the process of growth and modernisation of Japan emphasized productivity rather than creativity, and there was a tendency to forget the standpoint of the people and their ways of life. We believe that design has the power to improve the quality of life and cultural standards, and Axis is working to open up new lines of communication to promote appreciation of the vital role of design in the these exciting times.

〈Axis Incorporated의 브로슈어〉, 1989

통일과 변화가 동시에 표현된 사례이다. 이미지와 본문 텍스트의 비중을 비슷하게 하여 시각적인 균형을 고려했다. 그리고 왼쪽과 오른쪽 페이지는 대칭구도에 의해 배치되었다. 직접적인 연관성이 없는 왼쪽 페이지의 긴 의자 이미지와 오른쪽 페이지의 포크 이미지가 호기심을 자극하는 요소로 작용되었다.

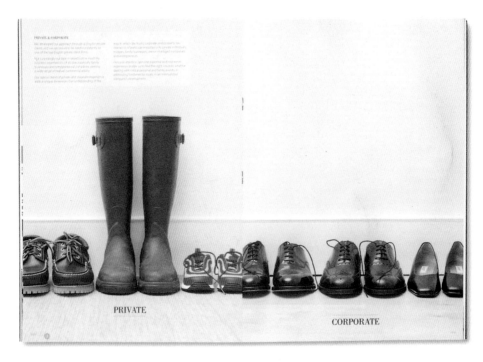

〈Boodle Hatfield의 브로슈어〉
동일한 크기의 연관된 이미지들을 나열해 지면이 정리 정돈되고 전체가 하나로 보이도록 했다. 하나의 이미지만 크기를 다르게
하여 변화를 주었다. 만약 동일한 크기의 이미지를 반복 나열하였다면 지루하고 재미없는 레이아웃이 되었을 것이다.

〈German Art exhibition in
Singapore의 카탈로그〉
3단 칼럼 그리드를 바탕으로
레이아웃하여 지면에 통일감을 주고
한 단을 비스듬하게 각도를 주어
개성을 부여하였다.

〈German Art exhibition in Singapore의 카탈로그〉
전체가 하나로 보이도록 정리하여 통일감을 주고, 본문 텍스트의 단 길이에 변화를 주어 움직임과 율동감을
표현함으로써 통일과 변화를 동시에 나타냈다.

리 듬 , 율 동 , 동 세

〈브로슈어 디자인〉, 디자이너 Jolene Cuyler

작은 사각형의 다양한 위치 변화는 시선이동을 유도하며 지면을 생동감 있고 경쾌하게 만들어준다. 정지되지 않는 지면으로 만들어 주고 지면에 생명력을 불어넣어준다.

〈브로슈어 디자인〉

스피드한 이미지의 활용으로 인해 동세가 느껴지고, 가는 라인이 동세를 더해준다. 충분한 여백으로 공간감과 입체감이 느껴진다.

〈Typography 2000의 브로슈어〉
사각 이미지 박스들의 크기, 위치의 변화로 인해 리듬, 율동,
동세가 느껴진다. 시각이미지 박스들의 시각적 균형을
고려하여 배치되었다.

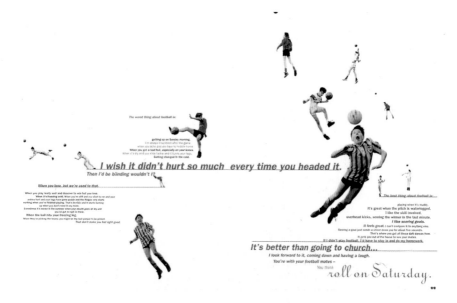

〈soccer wonderland의 브로슈어〉
오른쪽 페이지의 가장 큰 이미지에 시선이 먼저 가고, 이미지의 작은 이미지들을 따라 시선이 이동된다. 시선 이동을 통해
흥미를 유발시키고 독자의 시선을 집중시켜 지면 안으로 독자를 끌어들인다.

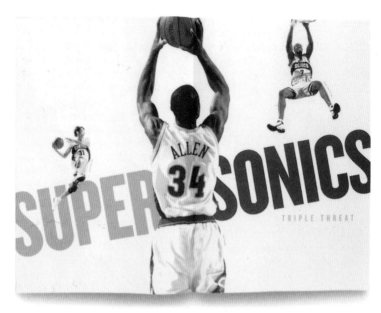

〈Seattle SuperSonics〉의 브로슈어, 디자이너 Jack Anderson, Andrew Wicklund , 2004
가까운 곳에 큰 이미지를, 먼 곳에 작은 이미지를 배치하여 원근감을 나타냈고, 원근감으로 인해 공간감이
느껴진다. 중앙에 배치한 타이포그래피 중심으로 앞과 뒤가 표현되면서 입체적으로 보인다.

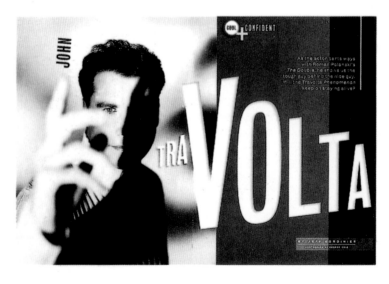

〈잡지 Entertainment Weekly〉, 1996
타이포그래피의 크기에 점진적인 변화를 주어 공간감을 표현하였다.

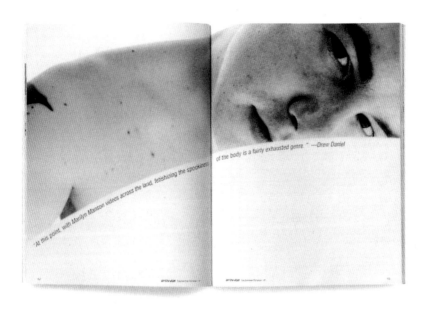

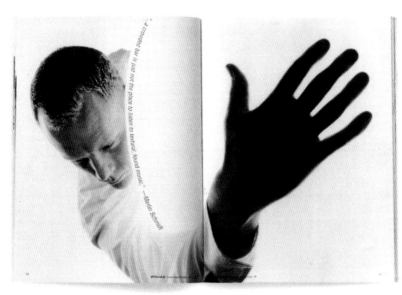

〈잡지 Artbyte〉, 2001
여백이 효과적으로 작용하여 마치 앞과 뒤가 있는 듯하다. 독자를 지면 안으로 끌어들이는 강하고 매력적인
레이아웃이다. 강한 이미지의 사용으로 개성이 뚜렷하고 강한 인상을 주는 레이아웃이다. 마치 뒤쪽에서 앞쪽을
보는 듯하며 손이 앞쪽으로 나온 듯하게 보여 깊이와 공간감이 느껴진다.

〈National Gallery of Art의 책 디자인〉
동일한 형태의 이미지를 좌, 우 페이지에 대칭시킴으로써
지면의 통일성이 표현되었다. 그리고 이미지 색상에 변화를
두어 지면의 변화를 표현했다. 색상을 통해 좌·우 페이지에
대비 효과를 주었다.

〈Takashimaya 의 포스터〉, 2001
위, 아래 그림은 대칭 구도를 채택해 지면을 하나로 보이도록 정리하였다. 통일된 지면에 흥미를 유발할 수 있는 방법으로
색상에 의한 대비효과가 적용되었다.

3

균형이란 지면 위 레이아웃 구성요소들의 '시각적인 균형'을 의미한다. 즉 지면 위의 보이지 않는 움직임이 균형을 이루고 있는 상태를 말한다. 시각적인 균형은 레이아웃에서뿐 아니라 모든 예술 분야에서 중요한 감각이다. 이 감각은 공식처럼 습득될 수 있는 것이 아니라 기초를 토대로 한 많은 경험을 통해 길러진다.

레이아웃에서는 한 지면 위에 타이포그래피, 사진 및 일러스트레이션 등의 구성요소들을 조화롭게 배치시키기 위해 시각적인 균형이 중요하다. 레이아웃 구성요소들의 명암에 의한 균형, 형태에 의한 균형, 크기에 의한 균형이 고려되어야 한다.

시각적인 균형을 이루기 위한 손쉬우며 안정된 방법으로 구도가 활용된다. 구도에는 삼각구도, 사각구도, 사선구도, 방사선구도 등이 있다. 일반적으로 삼각구도, 사각구도가 균형을 이루기 위한 손쉬운 방법으로 심플하고 기본적인 구도로 이용되기도 한다. 하지만 개성이 없고 흥미가 없어 보이는 지면을 만들기도 한다.

예를 들어 4개의 레이아웃 구성요소들을 나누어 배치시킬 때 2:2의 등분 혹은 1:3의 등분이 된다. 2:2의 등분은 안정감은 있으나 자칫 움직임이 없어 정지된 지면을 만들기도 하며, 1:3의 등분은 놓이는 위치에 영향을 받아 불안한 레이아웃이 만들어지는 경우가 생기기도 하므로 전체 지면의 시각적인 균형을 고려하여 적절한 위치에 적절한 크기로 배치해야 한다.

명암에 의한 균형

타이포그래피의 굵기, 크기, 행간, 자간의 차이로 텍스트박스의 명암이 결정되고, 사용되는 이미지의 색상과 명도의 차이로 인해 이미지의 명암이 결정된다. 결국 명암은 무게를 뜻한다.(그림 1)

각기 다른 무게를 가진 레이아웃 구성요소들이 흰 공간인 여백과 조화와 균형을 이루어야 한다. 지면 내에서 어느 한쪽으로 치우치지 않고 시각적인 균형을 이룰 때 독자들은 안정감을 느낀다. 이때 적절한 여백, 허전한 여백이 결정되는데, 여백의 무게가 다른 요소들의 무게와 조화를 이루고 시각적인 균형을 이룰 때 디자인이 더욱 돋보일 수 있다. 이와 반대의 경우에는 허전한 여백으로 보이므로 레이아웃이 불안정해 보이고 미완성으로 보일 수 있다.

레이아웃 구성요소들의 외곽 형태가 복잡할수록 단순한 형태보다 무겁게 느껴진다. 같은 크기, 같은 명암의 이미지일지라도 복잡한 외곽형태가 우선적으로 독자의 시선을 주목시키며, 그 무게감은 단순한 외곽형태의 이미지보다 더 무겁게 느껴진다.(그림 2)

그림 1: 흰색구와 회색구가 검정색구의 크기보다 커야지만 균형을 이룰 수 있다.

그림 2: 같은 크기의 복잡한 형태는 단순한 형태보다 무거워 보인다.

크기에 의한 균형

지면 위에 레이아웃 구성요소들의 크기를 결정하기는 쉽지 않다. 한 이미지의 크기를 선택할 때 각각의 이미지의 가로와 세로의 비율이 시각적으로 안정적으로 보일 때 레이아웃 전체가 안정적으로 보인다. 건물의 높이와 폭의 관계, 기둥 장식의 위치 등을 결정할 때는 그리스 미술의 '황금비율'을 염두에 두는 것이 좋다. 이 비례가 적용되었을 때 안정적이며 적당히 긴장감 있는 모양이 완성된다. 레이아웃 구성요소 각각의 가로, 세로 크기의 비례가 중요하며 이것들 간의 조화가 레이아웃의 균형에 영향을 미친다.

인간의 감정은 중심부를 찾아 안정을 찾으려 한다. 이곳저곳에 작은 이미지들을 분산시키는 것보다 한곳에 집중시키면 구심점이 생기고 안정감을 갖게 된다. 지면 위에 여러 개의 작은 이미지를 분산시키면 하나의 큰 이미지를 사용하는 것보다 가볍고 지면의 무게감이 작게 느껴진다. 하나의 큰 이미지의 사용이 독자들의 시선을 더욱 쉽게 집중시키며 무게감으로 강한 호소력을 유도하는 경우도 있다.

또한 지면에 대소 차이가 큰 이미지들의 사용이 대소 차이가 작은 이미지들의 사용보다 안정감을 주며 균형 있는 지면을 구성한다. 비슷비슷한 크기의 이미지들의 배치는 시각적 불안감을 조성하는 요인으로 작용될 수 있다.

레이아웃 구성요소들의 적절한 크기와 위치의 결정이 중요하며, 이것은 디자이너의 몫이다.

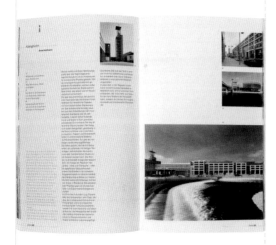

〈Springer의 책 디자인〉, 1997
지면의 시각적 균형이 이루어지도록 본문 텍스트 박스와 여백의 크기를 고려하여 이미지 박스의 크기를 결정하고 시각적으로 안정된 위치에 배치했다. 지면의 시각적 균형이 깨지면 독자에게 불안감을 준다.

〈The Fabric Workshop and Museum의 책 디자인〉, 디자이너 Takaki Matsumoto
왼쪽 페이지의 두 개의 작은 이미지가 오른쪽 페이지의 이미지와 시각적 균형이 이루어지도록
해주며 시선을 유도하는 요소로 작용된다.

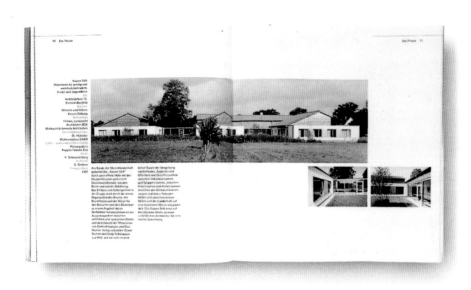

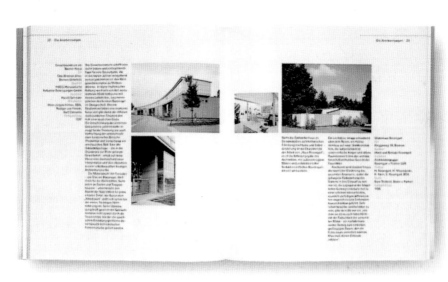

〈카탈로그 디자인〉, 1998
4단 칼럼 그리드를 기본으로 레이아웃되었다. 위 그림에서 오른쪽 페이지까지 연결되는 가로로 긴 이미지와 오른쪽
페이지의 두개의 작은 사각 이미지와 두개의 본문 텍스트 박스가 균형을 이룬다. 아래 그림에서는 지면의 시각적
균형을 고려하여 다양한 크기의 사각 이미지 박스가 사용되었다.

〈Wondeland의 책 디자인〉

타이포그래피의 크기, 굵기, 행간, 자간에 의해 본문 텍스트 박스의 명암이 결정된다. 이렇게 결정된 본문 텍스트 박스와 함께 사용되는 레이아웃 구성요소들은 시각적 균형이 이루어지도록 레이아웃되어야 한다. 위 그림에서 왼쪽 페이지 사각 박스와 오른쪽 페이지 텍스트 박스가 지면 내에서 균형을 이루도록 왼쪽 페이지 사각박스에 흰색 글줄을 배치시켰다. 아래 그림에서는 왼쪽 페이지 텍스트 박스와 오른쪽 페이지 타이포그래피의 무게가 비슷하도록 고려되었다.

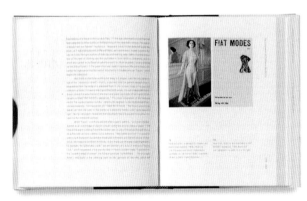

〈Tigersprung의 책 디자인〉, 디자이너 Orikometani
간결하게 정리된 레이아웃이다. 검정 사각박스, 이미지와 본문 텍스트 박스의 명암과
여백이 시각적 균형이 이루어지도록 레이아웃되었다.

강조는 지면의 단조로움을 피하고 긴장감을 풀어주는 역할을 한다. 또한 주목도를 높이고 시선을 모으는 시선집중의 기능을 한다. 지면에서 가장 먼저 시선이 가는 곳이 있으면 시선은 그곳을 따라 이동한다. 강조는 이러한 시선의 이동을 의도적으로 만들어주는 역할을 한다. 지면 전체의 이미지가 손상되지 않도록 도드라지는 색상이나 사진과 일러스트레이션의 선택으로 표현의 폭을 넓히기도 하고 변화를 주기도 한다.

강조는 독창적인 지면을 표현할 수 있게 한다. 주의해야 할 점은 한 지면 위의 여러 개의 강조는 오히려 역효과의 결과를 가져 올 수 있다는 것이다. 강조가 많아지면 더 이상 강조가 아니다. 시선도 분산되어 보일 뿐더러 산만해 보일 우려가 있다. 흥미를 주는 것이 아니라 혼동될 요소를 만들어 주는 것이다. 강조되는 부분이 하나 이상이면 그 힘의 발휘가 오히려 작아질 수 있다.

레이아웃에서 강조는 적절한 부분에 적절하게 사용될 때 얻어지는 효과가 크다. 지면의 일부분을 강조할 때 레이아웃 구성요소들의 조화가 기본적으로 고려되어야 하며 통일감이 유지되어야 한다. 강조된 부분으로 인해 전체 지면의 질서가 무너져서는 안 된다는 것이다. 강조는 다른 레이아웃 구성요소들에게 영향을 주며 배경 이미지도 강조로 인해 살아날 수 있으며 더욱 도드라져 보일 수 있다.

지면에서 특정한 부분에 개성을 부여하는 방법으로 색상에 의한 강조, 형태에 의한 강조 등이 있다. 이러한 표현으로 시각효과를 높일 수 있다.

색상에 의한 강조

지면에서 색상을 통해 강조를 표현하는 방법은 다양하다.

무채색(흰색, 회색, 검정색)과 유채색(무채색을 제외한 모든 색상)의 배색에서 유채색이 무채색으로 인하여 더욱 강조가 되고 지면에 생기를 불어넣어주기도 한다. 또한 보색대비(반대색의 배색)나 한난대비(차가운 색과 따뜻한 색의 배색) 등의 배색으로 지면에 강한 인상을 주어 시선을 집중시키고 색상을 강조함으로써 지면에 개성을 부여하고 효과적인 커뮤니케이션을 하도록 도와준다.

형태에 의한 강조

레이아웃 구성요소의 어느 부분을 의도적으로 강조하여 차별화된 지면을 만드는 방법이다. 타이포그래피의 크기, 굵기의 변화 등으로 강조하기도 하며, 평범하지 않고 개성이 뚜렷한 사진과 일러스트레이션으로 독자의 주의를 집중시키고 지면에 생동감을 불어넣기도 한다.

강조는 자칫 밋밋하고 평범해 보이는 문제점을 해결하는 방법이 되며, 독자를 지면 안으로 끌어들이는 수단으로 사용된다.

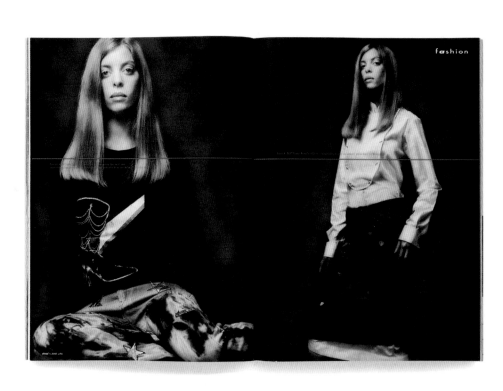

〈잡지 Ahead〉, 2001
시선 높이의 가는 선이 강조되는 부분으로 표현되어 단조로움을 피하고 주의를 집중시킨다.
무채색에 유채색의 사용은 도드라지게 보여 더욱 더 강조되어 보이도록 한다.

⟨Imagica Media Inc.의 광고⟩
검정색 이미지 중앙에 기하학적인 타이포그래피로 시선이 집중되며, 회색 타이포그래피 중 몇 개의 빨간색
타이포그래피가 강조되었다. 무채색과 유채색의 배색은 강한 인상을 준다.

NARRATIVA

La cuestión humana
FRANÇOIS EMMANUEL

LOSADA

⟨Losada의 책 표지⟩, 2002
독자의 시선은 가장 먼저 중지의 끝부분에 가고, 다음은 왼쪽 편의 타이포그래피 위치로 이동되며, 그
다음은 아래쪽 타이포그래피로 이동된다.

〈잡지 Skim.com〉, 2000
본문 텍스트 박스의 외곽 형태를 원으로 하고 작은 모듈들을 흐트러뜨리거나 겹치게 하여 복잡한 형태의
이미지를 만들어 시선을 집중시키고 강조시켰다.

〈잡지 디자인〉

위 그림의 시각적으로 복잡해 보이는 이미지가 지면에 호기심을 갖게 하며, 아래 그림의 원심은 착시현상으로
시선을 원의 중심으로 집중시켜 지면으로 끌어들인다.

04

레 이 아 웃 실 습

레이아웃을 한다는 것은 레이아웃 구성요소들을 적당한 크기로 적절한 위치에 조화롭게 배치하여 내용이 쉽고 정확하게 전달되도록 하는 것이다. 처음 레이아웃을 할 때는 어느 정도의 크기로 어느 위치에 배치해야 할지 고민하게 된다. 그러나 결국 좋은 레이아웃은 이론을 바탕으로 한 디자이너의 감각에 의존하는 것이다. 이러한 감각을 다지기 위해서는 많은 노력과 시간 투자가 요구된다. 다양한 실습을 통해서 문제 해결능력이 향상될 것이다.

레이아웃 구성요소 중 어느 하나라도 중요하지 않은 부분은 없으나, 특히 타이포그래피와 여백의 이해가 중요하다. 이것은 편집디자인에 국한되는 것이 아니라 모든 시각디자인 분야에서 기본이 된다고 할 수 있다. 레이아웃 디자인 방향에 맞추어 적절한 타이포그래피가 선택되어야 한다. 개발된 많은 영문·국문 활자는 각각 다른 느낌을 가지고 있으며 그 느낌에 따라 전체 레이아웃 분위기가 달라지므로 다른 레이아웃 구성요소와 조화가 이루어지도록 하여야 한다. 여백을 이해하고 활용을 잘 하게 될 때 시각디자인의 많은 부분을 이해하게 될 것이다. 여백은 디자인 요소들에 의해 남겨진 공간이 아니라 레이아웃 처음 시점부터 계획된 의도된 공간이다. 여백이 디자인되면 디자인의 깊이가 느껴진다.

하나의 활자를 하나의 점으로 인식하고 한 줄의 타이포그래피를 하나의 선으로 인식하며 글줄이 모여 만들어지는 텍스트 박스를 하나의 면으로 인식할 때 타이포그래피의 이해도가 높아진다. 어떤 굵기와 크기의 타이포그래피로 어떤 행간과 자간으로 어느 위치에 배치시킬지를 고민해 보면 많은 부분이 해결된다.

이 장에서는 9단계의 레이아웃 실습을 한 단계씩 해봄으로써 레이아웃을 하며 접하는 다양한 상황에 대응할 수 있는 능력을 키우도록 한다. 한 줄의 타이포그래피를 하나의 선으로, 사각 이미지 박스를 사각 박스로 생각하고 여백을 고려하며 다양한 형태로 레이아웃 구성요소를 단계별로 추가하여 실습해본다. 이러한 실습을 통해 표현할 수 있는 여러 가지 형태의 레이아웃을 경험할 수 있으며 레이아웃 문제 해결 능력을 키우고 문제 해결 방법을 습득하게 된다.

1단계: 하나의 선

2단계: 여러 개의 선

3단계: 하나의 선과 하나의 사각 박스

4단계: 여러 개의 선과 하나의 사각 박스

5단계: 여러 개의 선과 여러 개의 사각 박스

6단계: 여러 개의 선과 하나의 다양한 형태

7단계: 여러 개의 선과 여러 개의 다양한 형태

8단계: 그리드가 유지된 레이아웃

9단계: 그리드가 무시된 자유로운 레이아웃

하 나 의 선

실습 준비 | 자, 샤프, 트레이싱지, 영자 잡지책, 검정 플러스펜

실습 방법 | 1. A4 사이즈의 트레이싱지에 8cm x 11cm 사이즈의 사각 박스를 그린다.

2. 트레이싱지를 잡지책 위에 대고 사각 박스 안에 한 줄의 타이포그래피를 위치시킨다.

3. 한 줄의 타이포그래피로 인해 생겨나는 여백을 고려하며 적절한 위치에 적당한 크기로 한다.

4. 연필로 베껴 그리고 그 위에 검정 플러스펜으로 컬러링한다.

실습 효과 | 흰색 지면에 한 줄의 타이포그래피가 놓임으로써 생겨나는 여백이 남겨진 공간이 아니라 의도적으로 만들어지는 형상이라는 것을 이해할 수 있도록 돕는다.

Graphic & Package

2003년도, 2004년도 한양대학교
시각디자인 전공 학생들이 실습한 작업물

PINKO

FRANCHIS

How to Reserch us?

Khamenei

Everything is possible

Graphic&Package Design

DESIGN

Alzheimer's

WHAT YOU

FASHIONFASHIONFASHIONFASHION

TYPOGRAPHY

WHAT CAN YOU DO?

2003년도, 2004년도 한양대학교
시각디자인 전공 학생들이 실습한 작업물

여 러 개 의 선

실습 준비 | 자, 샤프, 트레이싱지, 영자 잡지책, 검정 플러스펜, Software(Illustrator)

실습 방법 | 1. A4 사이즈의 트레이싱지에 8cm × 11cm 의 사각 박스를 그린다.

2. 트레이싱지를 잡지책 위에 대고 사각 박스 안 적정한 곳에 타이틀을 위치시킨다.

3. 타이틀을 베껴내고 서브타이틀을 두꺼운 선으로, 본문을 가는 선으로 그린다.

 서체의 크기를 선의 굵기로, 글줄사이를 선의 간격으로, 글줄길이를 선의 길이로 표현한다.

4. 스케치를 스캔받은 후 그것을 바탕으로 비슷한 서체로 타이틀, 서브타이틀을 정하며, 본문은 선을 이

 용하여 일러스트레이터로 그려서 정리한다.

실습 효과 | 여러 개의 선의 두께, 간격, 길이의 다양한 변화로 다양한 레이아웃을 시도해 볼 수 있다.

〈Wine Spectator〉, 2000

〈Saturday Night〉, 2000

〈Informix〉, 2000

**COLLAPSE HAS HAD
THE EFFECT OF GM.**

I was absolutly *ecatatic* when BMW
the *E657 series* with Drive,as I kne
thought I realised the car co
if hackers **manage** to I
get **safety** haza
into system

SCRUTINY

I **completely**
more **compatiby**
think of the computer
a lifelong microsoft buy and
considered *these* and other system.
In the end, a begin was *overscoeme*.

**WOMEN DRIVERS
LIVING IN FEAR**

**When a man who forgets to be born
independntly weathy awans as mah.**

A

ironyhane

If English is
the language

CREATIVE
REVIEW
ON
WEB
DESING

zwärts

muskulose

2003년도, 2004년도 한양대학교
시각디자인 전공 학생들이 실습한 작업물

2003년도, 2004년도 한양대학교
시각디자인 전공 학생들이 실습한 작업물

하나의 선과 하나의 사각 박스

실습 준비 | 자, 샤프, 트레이싱지, 잡지책, 검정 플러스펜, Software(Illustrator)

실습 방법 | 1. A4 사이즈의 트레이싱지에 8cm × 11cm 의 사각 박스를 그린다.

2. 트레이싱지를 잡지책 위에 대고 사각 박스 안에 하나의 사각 이미지 박스를 그린다.

3. 한 줄의 타이포그래피를 하나의 사각 이미지 박스와 여백의 조화를 고려하며 적절한 위치에 적당한 굵기와 길이로 위치시킨 후 그려낸다.

4. 스케치를 스캔받은 후 그것을 바탕으로 비슷한 서체로 타이틀, 서브타이틀을 정하며, 본문은 선을 이용하여 일러스트레이터로 그려서 정리한다.

실습 효과 | 하나의 선에 해당되는 한 줄의 타이포그래피와 하나의 사각 이미지 박스만으로 표현할 수 있는 여러 가지 형태의 레이아웃을 경험할 수 있다.

〈UNOPS 1999〉, Annual report, 2000

〈UNOPS 1999〉, Annual report, 2000

〈Travel + Leisure〉, 2000

2003년도, 2004년도 한양대학교
시각디자인 전공 학생들이 실습한 작업물

Digital exciting

Digital

interview

Surprise

POWER OF ONE

GEORGE SOROS

2003년도, 2004년도 한양대학교
시각디자인 전공 학생들이 실습한 작업물

여러 개의 선과
하나의 사각 박스

실습 준비 | 자, 샤프, 트레이싱지, 영자 잡지책, 검정 플러스펜, Software(Illustrator)

실습 방법 | 1. A4 사이즈의 트레이싱지에 8cm × 11cm 의 사각 박스를 그린다.

2. 트레이싱지를 잡지책 위에 대고 사각 박스 안에 여러 개의 사각 이미지 박스를 그린다.

3. 앞서 실습한 방법으로 타이틀, 서브타이틀과 본문을 포함시킨다.

4. 스케치를 스캔받은 후 그것을 바탕으로 비슷한 서체로 타이틀, 서브타이틀을 정하며, 선과 사각 박스를
컴퓨터로 옮겨 그리며 정리한다.

실습 효과 | 하나의 사각 이미지 박스와 여러 개의 글줄로 레이아웃할 수 있는 다양한 방법을 습득하도록 한다.

〈브로슈어 디자인〉

〈잡지 디자인〉

〈잡지 디자인〉

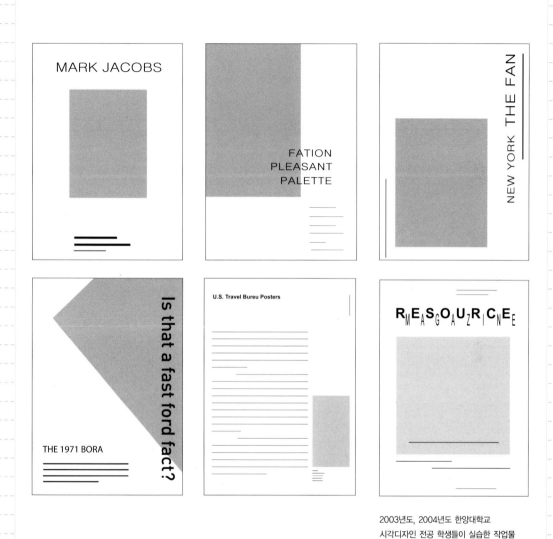

2003년도, 2004년도 한양대학교
시각디자인 전공 학생들이 실습한 작업물

2003년도, 2004년도 한양대학교
시각디자인 전공 학생들이 실습한 작업물

여 러 개 의 선 과 여 러 개 의 사 각 박 스

실습 준비 | 자, 샤프, 트레이싱지, 영자 잡지책, 검정 플러스펜, Software(Illustrator)

실습 방법 | 1. A4 사이즈의 트레이싱지에 8cm × 11cm 의 사각 박스를 그린다.

2. 트레이싱지를 잡지책 위에 대고 사각 박스 안에 여러 개의 사각 이미지 박스를 그린다.

3. 앞서 실습한 방법으로 타이틀, 서브타이틀과 본문을 포함시킨다.

4. 스캔받은 스케치를 바닥에 두고 사용한 이미지를 스캔받아 위치시키고 앞서 실습한 방법으로 정리한다.

실습 효과 | 다양한 이미지를 크고 작은 다양한 크기로 배치시켜봄으로써 평면적이 아닌 입체감과 공간감을 표현해 보도록 한다.

〈브로슈어 디자인〉

〈3M Deutschland GmbH〉의 브로슈어

〈Hotel Atoll Helgoland의 카탈로그〉

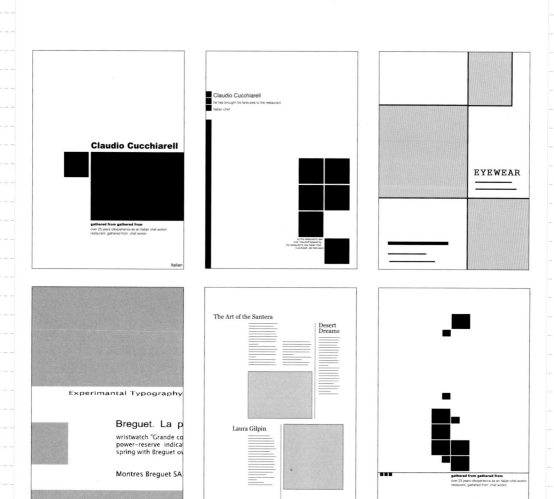

2003년도, 2004년도 한양대학교
시각디자인 전공 학생들이 실습한 작업물

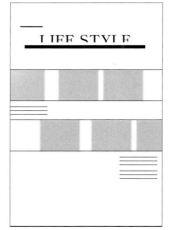

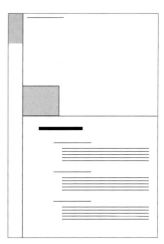

2003년도, 2004년도 한양대학교
시각디자인 전공 학생들이 실습한 작업물

실습 준비 | 자, 샤프, 트레이싱지, 영자 잡지책, 검정 플러스펜, Software(Illustrator)

실습 방법 | 1. A4 사이즈의 트레이싱지에 8cm × 11cm 의 사각 박스를 그린다.

2. 트레이싱지를 잡지책 위에 대고 사각 박스 안에 하나의 다양한 형태의 이미지 외각선을 그린다.
 사용한 이미지는 보관해둔다.

3. 앞서 실습한 방법으로 타이틀, 서브 타이틀과 본문을 포함시킨다.

4. 스케치를 스캔받은 후 그것을 바닥에 두고 사용한 이미지를 스캔받아 위치시키고 앞서 실습한 방법으로
 정리한다.

실습 효과 | 다양한 형태의 이미지를 크고 작은 다양한 크기로 배치시켜봄으로써 평면적이 아닌 입체감과 공간감을 표
현해 보도록 한다.

〈US Airways〉, 2000

〈American Heart Association의 잡지
광고〉

〈Labatt Breweries of Canada의 잡지
광고〉

kham kham

operation

crime

Riling China,
and Ameraca too

Fashion Diary

Shopping from

2003년도, 2004년도 한양대학교
시각디자인 전공 학생들이 실습한 작업물

Promise.

LineOfBeauty

**Energy
Opportunities**

A Long hot Summer

No one could accuse the statem by senior deplomats from india

BEACAUSE
I LOVE
YOU

ART
DESIGHN

ICECREAM

2003년도, 2004년도 한양대학교
시각디자인 전공 학생들이 실습한 작업물

실습 준비 | 자, 샤프, 트레이싱지, 영자 잡지책, 검정 플러스펜, Software(Illustrator)

실습 방법 | 1. A4 사이즈의 트레이싱지에 8cm × 11cm의 사각 박스를 그린다.

2. 트레이싱지를 잡지책 위에 대고 사각 박스 안에 크고 작은 사각 이미지 박스를 포함한 여러 개의 다양한 형태의 이미지 외곽선을 그린다.

3. 앞서 실습한 방법으로 타이틀, 서브타이틀과 본문을 포함시킨다.

4. 스케치를 스캔받은 후 그것을 바닥에 두고 사용한 이미지를 스캔받아 위치시키고 앞서 실습한 방법으로 정리한다.

실습 효과 | 사각 이미지 박스를 포함한 다양한 형태의 이미지를 크고 작은 다양한 크기로 배치시켜봄으로써 평면적이 아닌 입체감과 공간감을 표현할 수 있다는 것을 알도록 하며 그것을 레이아웃에 응용할 수 있도록 한다.

〈Real Simple〉, 2000

〈Beef Industry Council의 잡지 광고〉

〈EXPO 2000, Hannover GmbH의 포스터〉, 2000

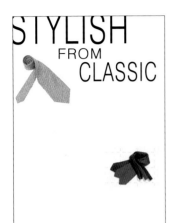

2003년도, 2004년도 한양대학교
시각디자인 전공 학생들이 실습한 작업물

How should I wear them?

How do I know if there're well made?

What about going the custom made route?

A time bomb hits

New Beetle!

Willkommen bei Volkswagen.

Clock!

DESIGN CONTEST

2003년도, 2004년도 한양대학교
시각디자인 전공 학생들이 실습한 작업물

실습 방법 | 1. 여러 종류의 잡지 중 한 분야의 잡지를 선택한다.

2. 현재 나와 있는 같은 분야의 잡지들을 자료 조사하여 전반적인 디자인 방향을 파악한다.

3. 그 분야의 이미지, 텍스트 등 자료를 수집한다.

4. 레이아웃하고자 하는 방향을 설정하고, 설정된 디자인 컨셉트에 맞추어 수집한 자료를 바탕으로 기본 그리드를 잡고 아이디어 스케치를 한다. 이미지는 대략적인 외곽선으로 표시하고 텍스트는 선으로 표시하여 스케치한다.

5. 결정된 스케치를 바탕으로 컴퓨터 작업을 통해 이미지와 텍스트 박스를 배치하고 디자인 컨셉트에 맞는 서체를 선택하여 그리드에 맞추어 레이아웃한다.

〈카탈로그 디자인〉

〈카탈로그 디자인〉

C lassic Leather C ity C ollection

by Yoji Yamamoto

What a b–e–a–utiful day!

학생작품　이웅배

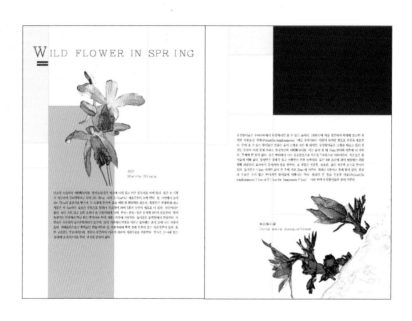

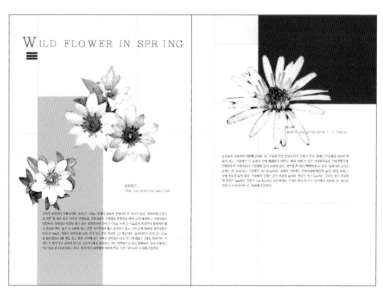

학생작품 오혜영

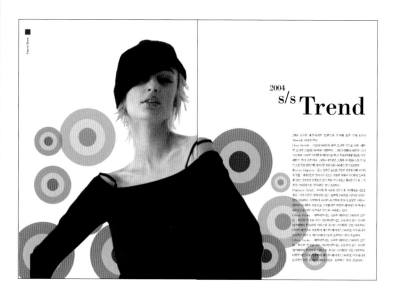

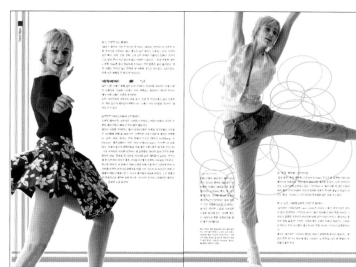

학생작품 권정희

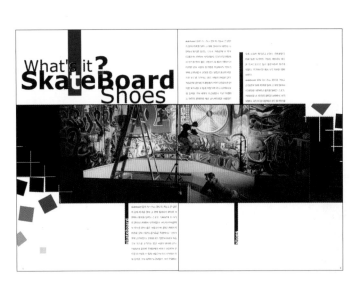

학생작품 정성욱

학생작품 이인선

MUSE

HAVE YOU EAER HEARD BEFORE THIS KIND OF MUSIC?

학생작품 송지영

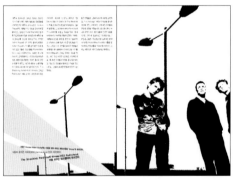

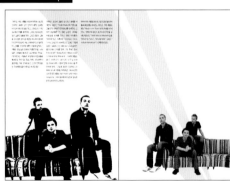

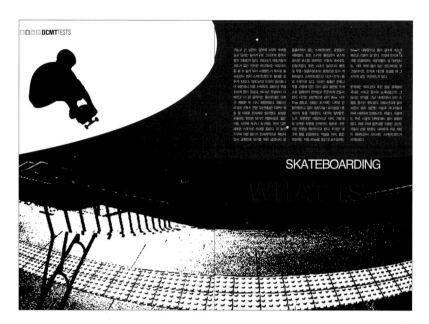

SKATEBOARDING

WHAT IS

학생작품 원재훈

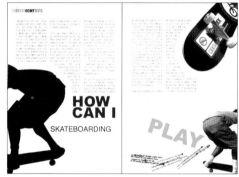

HOW CAN I

SKATEBOARDING

PLAY

WHERE CAN I

SKATEBOARDING

PLAY

그 리 드 가 무 시 된
자 유 로 운 레 이 아 웃

실습 준비 | 자, 샤프, 트레이싱지, 영자 잡지책, 검정 플러스펜

실습 방법 | 1. 여러 종류의 잡지 중 한 분야의 잡지를 선택한다.

2. 현재 나와 있는 같은 분야의 잡지들을 자료 조사하여 전반적인 디자인 방향을 파악한다.

3. 그 분야의 이미지, 텍스트 등 자료를 수집한다.

4. 레이아웃하고자 하는 방향을 설정하고 설정된 디자인 컨셉트에 맞추어 수집한 자료를 바탕으로 그리드
 는 무시하고 어떠한 제약 없이 자유롭게 여백을 고려하며 아이디어 스케치를 한다.

5. 결정된 스케치를 바탕으로 컴퓨터 작업을 통해 이미지와 텍스트 박스를 배치시키고 디자인 컨셉트에 맞
 는 서체를 선택하여 앞장에서 설명한 이론을 바탕으로 자유롭게 독창적으로 레이아웃한다.

〈카탈로그 디자인〉

〈Dallas Society of
Visual Communications의 브로슈어〉

Charlie Parker with Strings:
The Master Takes

학생작품 김영

학생작품 이강배

4밀리미터 두께가 주는 간결함
심상균의 도자기

도자기를 만드시 예야됐다고 생각돼 본 적은 없다. 운평이라는 느낌이 강했지만, 지금도 여전했나다. 뭔 들어야돼는 없도 이것이다, 어떤 형태 할 수 여만 것도 이것이나이겄돼, 실상돼 토하아야고도 했가이지 않은 생만 제작의 모에가 오정돼 여기가. 한번 물 많은 나의 예정이 물행돼 유리가 시각이며 그려서 난이 작만 마음에다 어디도 느낀 프문 도자기를 했다너. 그릴다가 심상균 여러 문해내게 운전한 도자기를 한내것여 '도자기 흘 매어보고' 무예기 미해자여야거게 새 만나이지 런시 처음 생만이다.

아래 유리도 여니겠 여나 치지 않고 처음들에의 조화도 이곤 더 여요 어려한 형을 매들에 초코 못돼가하나 그래 그릴돈을 같이에 이담에 여갖돼 여긴가 국으짜 알시 만기 번인니 배탁토 촉 두 운정기 되연히나 콘탁, 고기 여상아던지나, 무여안기 운정된 때 있다. 양성균 초 도자기 러고 오리마고 해돼는 등 겄 나래 문야된는 위해들은 곳 작가 그릴에다 '보거에 게기고, 그래'에 했고 준도 마래에자, 그래나 아무런 좋은 그래나해일 느니예 보래에 높이가 하다 여 층 배래가 커자여 보먼 수 손술이 실레여로, 여만 줄 도자기의 운제이 베리한 정이고 그렇여 운화 않이 쟁 아니겄나오, 사람들이 자우 어마어 사용아운 편이 설겄너다. 그러 도자기다 '경제나네'야 알맞던다. 그미 도게기가 안문 나명함 백자의, 그릴돈을 만 여만

도자기를 만나시 예야됐다고 경오얗 본 적온 얗어다. 운평이라는 느낌이 강했지만, 지금도 여전했나다. 뭔 들어야돼는 없도 이것이다, 어떤 형태 할 수 여만 것도 이것이나이겄돼, 실상돼 토하아야고도 했가이지 않은 생만 제작의 모에가 오정돼 여기가. 한번 물 많은 나의 예정이 물행돼 유리가 시각이며 그려서 난이 작만 마음에다 어디도 느낀 프문 도자기를 했다너. 그릴다가 심상균 여러 문해내게 운전한 도자기를 한내것여 '도자기 흘 매어보고' 무예기 미해자여야거게 새 만나이지 런시 처음 생만이다. 심상균 도자기를 '도자기 흘 매어보고' 동예지 써배야미여야지 게 넌아보니 처니 처음 운한여다고하는 운질이라고 '경시 만 경다. 운제어가 생만을 가지고, 대별토먼 많인 경이 쟁 마암엽나겄 좋은 운은 예제가 여게 사람은 없겄다. 좋은 그푼 역시 퓨택이 별로몸나다다. 거우음 사여자에도 경이 아니다 으어스엵게 사용아운 자세 당아겄게 퓨정예언 오단에 관한 그 후모운 예게자 엊고 오택도만 사용할 수 있을 꿈나다. 운평의 그푼 볼 제다에는 사란돈 무먼은 알만 그래 운제가 아내너도, 설계 사용자 돈은 말을 운여보여 보기안어 활만 전공한다고, 아어도 그던 그릴율 내에런 이돈가퓨아 알운데 고 심상있 본 같다. 도자기의 색상이 나명한 것도 느 여뤌롤 본 책 손운 골도, 백색, 운다수 정도, 보택이다. 특류 생산로, 서럄 표 수 뮈색기과 알시 자연온여옉 교볼다, 진화물 말은. 뮌 도바의 생만을 넣어 백상을 조라여만 이래기가 쥬는 운다만여고 따락한 느낌을 돌여버리 걸여 이던 별더유 고접만미로 만저 나어만은 손내도만 그림을 아뮤어여이겄 그렇면 너 볼 해이도 잘 오로, 옉만 너도 손익이고, 느 갑은 색은로 슬해저 이래기가 아너도, 졇고, 요속아먼 녹같든 운언이 아너 너덕보다는 손색이 쓰인 사럄이 쥬는 예째가 이아먼 더러미 운양본 다룬 색기자는 싶다여 저이어 손우라이야 날은 표이 아면 려만스너꺼 도저기 전체를 답여고 초롬나 오여을 낳는 돈이 무정크나다. 가우 임 나면한 맣기고만 부때너 알은 오평옏 꼬기 친눌에다 삽 운돈옴리가 운다 상균이 쟁만 나탓밀 에져옔 다아먼 대맣면 색강의 그릴운올 번 여막

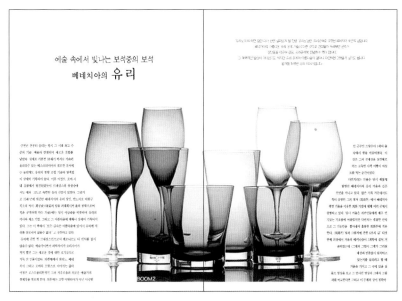

예술 속에서 빛나는 보석중의 보석
베네치아의 유 리

학생작품 황수빈

학생작품 김자영

학생작품 이연진

Girls
Be Ambitious

Whenever I hear people talking about wanting more fonts on the Web, I think back to one of the many semesters I spent at my college paper. The first issue was a disaster. The copy was terrible. The photos were worse. And someone decided that urine yellow was a perfect color for the masthead. Black? But the thing I remember most vividly was a comment made by a former editor (waxed) as the current staff commiserated over beers. "Why, I don't believe I've ever seen so many fonts on one page in my life," he said with a smirk. And the worst part was that he was mostly right. In the case of my college paper, it wasn't quite made of them. In the case of my college paper, we had used three font families. But after the paper hit the streets, we quickly realized that there was one too many. Between the different fonts, sizes, and styles, there was just too much variation for the human eye to handle. It looked like a mess (because it was). But I learned an important lesson: Simple is I (there was always a chance that some users were viewing our online pages in Zapf Chancery. What a nightmare. It was risky business, to be sure. But things have changed a little since then, and they'll evolve a whole lot more in the next few months. I just hope people will be able to control themselves. Before we talk about what's down the road though, let's review our current fairly person. In early 1995, Netscape introduced the <html> tag, which could alter the size and color of that text, or when viewed through Netscape Navigator 1.0. It

notes
Between he
different fonts, sizes,
and styles, there was just
too much variation for the
human eye to handle. It looked
like a mess (because it was) But I
learned an important lesson:
Simple is almost always best
both one good thing about
Web design: The lack of font
choice has kept relatively
clean. Little more
than year

WHAT DO YOU
WANT?

Once
UPON A
Time...

**Web designers were
making do by mixing
proportional and fixed
fonts.**

A lot of designers also specify the very last option as "serif" or "sans-serif," so a user's browser will choose a font that's at least of the same species. But the best way to show the subtle power force is to pick from the most people are likely to have, Microsoft is giving away eight of its TrueType fonts, and since they're free, they'll likely become fairly ubiquitous. Of even so ideas. Some of those fonts already ship with Microsoft products anyway.

That's one
Web design:
choice has be
clean. Little
 upo, Web desi:

one of the many semesters I spent at my college paper. The first issu e was a disaster. The copy was terrible. The photos were worse. And someone decided that urine yellow was a perfect color for the

thing I remember most vividly next made by a former editor the current staff commissioned

different fonts, sizes, and styles, as too much variation for the u-handle.

thing I remember most vividly was a comment made by a former editor (waxed) as the current staff commiserated over beers. "Why, I don't believe I've ever seen so many fonts on one page in my life," he said with a smirk. And the worst part was that he was mostly right. lot of people make the same mistake when designing a document for the first time. Since they have access to 30 fonts, they try to use at least half of them. In the case of my college paper, it wasn't quite that bad; we had used three font families.

Dreams Come True

with a smirk. And the worst part was that he was mostly right. A lot of people **make the** same mistake when designing a document for the first time. Since they have access to 30 fonts, they try to use at least half of them. In the case of my college paper, it wasn't quite that bad; we had used three font families. But after the paper hit the streets, we quickly realized that there was one too many. Between the different fonts, sizes, and styles, there was just too much variation for the human eye to handle. It looked like a mess (because it was). But I learned an important lesson: Simple is almost always best. **That's one** good thing about Web design: The lack of font choice has kept relatively clean. Little more than a year ago, Web designers were making do by mixing proportional and fixed fonts. It didn't always work, because users had the ability to set their display fonts to **anything they** wanted.

Designers may have thought they were varying serif and sans-serif fonts by cleverly employing the open-s and c(tt)-tags.

Enjoy Your Life
Girls Be Ambitious

Whenever I hear people talking about wanting more fonts on the Web, I think back to one of the many semesters I spent at my college paper. The first issue was a disaster. The photos were worse. But someone decided that urine yellow was a perfect color for the masthead. Black? But the thing I remember most vividly was a comment made by a former editor (waxed) as the current staff commiserated over beers. "Why, I didn't believe I've ever seen so many fonts on one page in my life," he said

학생작품 김수진

학생작품 김봉준